新装版 **バウハウス叢書**

1 国際建築

ヴァルター・グロピウス

貞包博幸 訳

中央公論美術出版

Bauhausbücher

SCHRIFTLEITUNG:
WALTER GROPIUS
L. MOHOLY-NAGY

INTERNATIONALE ARCHITEKTUR

1

INTERNATIONALE ARCHITEKTUR

ZWEITE VERÄNDERTE AUFLAGE.

HERAUSGEGEBEN

VON

WALTER GROPIUS

INTERNATIONALE ARCHITEKTUR
BY WALTER GROPIUS
TYPOGRAPHY: L. MOHOLY-NAGY
ORIGINAL COVER: FARKAS MOLNÁR

COPYRIGHT © BY GEBR. MANN VERLAG GMBH & CO. KG,
BERLIN.
ORIGINAL PUBLISHED IN BAUHAUSBÜCHER 1925,
BY ALBERT LANGEN VERLAG, MÜNCHEN
(SECOND EDITION IN 1927).
REPRINTED BY FLORIAN KUPFERBERG VERLAG, 1981,
MAINZ.

TRANSLATED BY HIROYUKI SADAKANE
FIRST PUBLISHED 1991 IN JAPAN
BY CHUOKORON BIJUTSU SHUPPAN CO., LTD.
ISBN 978-4-8055-1051-3

この本は1924年の夏に
編集された。技術的な
困難のために、予定した
年月で刊行できなかった。
これまで国立バウハウスに
所属していた人々はヴァイ
マールでの活動を終え、

デッサウ
（アンハルト）の
バウハウス
の名称のもとに、
その活動を継続している。

Japanese translation rights arranged
with Gebr. Mann Verlag, an imprint of Dietrich Reimer Verlag, Berlin
through Tuttle-Mori Agency, Inc., Tokyo

ま　え　が　き

1

BAUHAUS
BÜCHER
PAPERBACK

国 際 建 築という名称のこの本は、近代建築についての図版集である。本書はこぢ
んまりとした体裁ながらも、文明諸国の、指導的立場にたった近代建築家による創作活
動について展望をあたえるだろうし、今日における建築の造形的発展について十分習熟
させてくれるだろう●)。

ここに選りすぐった収録作品はさまざまな個性的、国民的な特徴とともに、すべての国
国に共通する一般的な容姿をそなえている。素人にですら確認しうる、このような共通
性は未来を示す重要な兆候であるとともに、世界のすべての文明諸国をつうじてみ
いだせる、まったく新しい一般的な造形意志の前兆なのである。

過去の時代には、建築芸術は多くは過去の文化遺産であるモティーフ
ールといったものを内的、必然的な関係もないままに建築体に覆わせ
な表面的な使用という点に建築の目的を認めるといった、感傷的、審
釈に落ち入っていた。このように建築は生きた有機体となるどころか
のない装飾形式の担い手になりさがっていた。進歩した技術、新しい
といったものとの必然的な関係は衰退してしまい、建築家や芸術家は
性を使いこなすこともなく、アカデミックな審美家のままにとどまり
にとらわれていた。そして、住居や都市の造形といったようなものは

Gropius

CHUOKORON BIJUTSU SHUPPAN

●)より広範な非専門の読者のために、編纂者は、主として、外面的な建築現象の図版に限定し
た。代表的な平面図や内部空間については、続巻において掲載することになろう。

れてしまった。このような、素早く入れ替わる過去の時代の〝流派〟を手本とした形式主義の展開はもう終わってしまったようだ。本質に根ざした新しい建築精神がすべての文明諸国に同時に展開しようとしている。社会や社会生活の全体に根ざした生きた造形意志が、統一的な目的をめざす人間の造形の全領域を包み込むのだ——それは建築において始まり、終結するものだが——という認識が芽ばえている。建築形態はそれ自身のためにあるのではなく、建物の本質、すなわちそれが満たすべき機能から生まれるものだというように変化したのは、こうした精神的変化や深化、さらには新しい技術的手段の結果なのである。かつての形式主義の時代には建築の本質がその技術を決定し、この技術がふたたびその形態を決定するという、ごく当たりまえの命題を覆えしていたし、形式的な外観や形式表現の手段にとらわれて、本質的なものや根源的なものを忘れていた。しかししだいに展開しはじめた新しい造形精神は、ふたたび物の根本を徹底的に究明しつつある。すなわち、一つの物を正しく機能するように形造るために、たとえば家具や住宅では、なによりもまずその本質が究明されるようになった。建築についてはそのような本質の究明は、機械工学や静力学、光学や音響学といったものの限界に制約されるものであると同様に、プロポーションの法則にも拘束されるものである。プロポーションとは精神界の問題であり、素材と構造がその担い手となる。そしてこれらのものの助けを借りて、それはマイスターの精神を顕現するものとなるのである。つまりプロポーションは建物の機能に制約されるものであるとともに、その本質以上のものを実現するものであり、また建物にはじめて緊張を、すなわち実用価値を超えた固有の精神的生命をあたえるものである。経済的には一様な解決策がいろいろあるなかで——各おのの建築課題にも多くの解決策があるが——創造的な芸術家は時代が課す枠組のなかで、自己の感性に従って、それにふさわしいものを選び出すのである。このような結果として作品は創作者の作風を帯びるものとなる。しかしこのことから、個性的なものの強調が不可欠であるとの結論を無理に引き出そうとするのは誤りであろう。逆にわれわれの時代を特徴づけるような、**統一的**世界像を発展させようとする意志は、精神的な価値を個々人の制約から解放し、それを**客観的な価値**へ高めようとする願望を前提とするものである。そうすればおのずと造形上の外面的な統一がえられ、文化が形成されることになる。近代建築においては、個性的なものと国民的なものの客観化がはっきり認識でき

るようになった。世界交通や世界技術によって生み出された、近代的な建築的特色の統一が、民族や個々人が縛られたままとなっていた自然な境界を越えて、すべての文明諸国に認められるようになったのである。建築はつねに国民的なものであり、と同時に、つねに個人的なものでもある。しかし、3つの同心円の輪——個人、民族、人類——のうち、最後のもっとも大きな輪は、他の2つの輪をも包含する。それゆえ、この本の表題は：

〝国　際　建　築〟！である。

本書の図版をみれば、つぎのことがはっきり思い浮かぶであろう。すなわち工業や経済における時間、空間、素材、資金といったもののきりつめた活用ということが、近代のすべての建築組織にとって外観形成を決定づける要因であるという点である。すなわち：精確に型どられた形態、多様のなかの統一、建築体の機能に応じたそれぞれの建築単位の組み立て、道路や交通手段、典型となる基本形への限定、およびその配列や反復使用などがそうである。われわれの身の回りの建築を、虚偽や戯れのないように内的な法則に基づいて造形し、建築それ自体から生じる意味や目的についても建築マッスの緊張を通して機能的に表現し、さらには建築の純粋形態を覆い隠すような余計なものはすべて払いのける、といった新しい意志がはっきり認められるようになった。この本の建築家たちは、今日の機械社会や交通機関さらにはそのテンポを肯定し、運動や出版物のなかで動揺しながら世界の怠慢を克服するために、さらに一層思い切った造形手段をえようと努めている。

ヴァルター・グロピウス

第 2 版 へ の ま え が き

第1版を刊行して以来、さまざまな文明諸国の近代建築は驚くほどの早いテンポで、この書が示した発展の方向をたどった。当時はじめて予感したことが今日では、明確な輪郭をもった現実となった。すなわち近代建築の様相は、ドイツ、ロシア、イタリアといった国々のおびただしい出版物にはっきり現われているように、主要特徴の点では一致したものとなったのである。ゴシック、バロック、ルネッサンス等が、かつて汎ヨーロッパ的な勢力を発揮したのに対して、われわれの技術時代の新しい建築精神は国際的な大胆な成果に支えられて、もはや抑止しえないほどに文明世界のすべてを征服しはじめている。新しい建築形態の発展に対する一般大衆の関心が増大していることは明らかに、新しい建物——すなわち、生活優先の造形——が意義あることを実証するものである。第2版はいくつかの新しい図版により、部分的には前版のものと取り替えて補完された。

デッサウ、1927年7月

ヴァルター・グロピウス

11

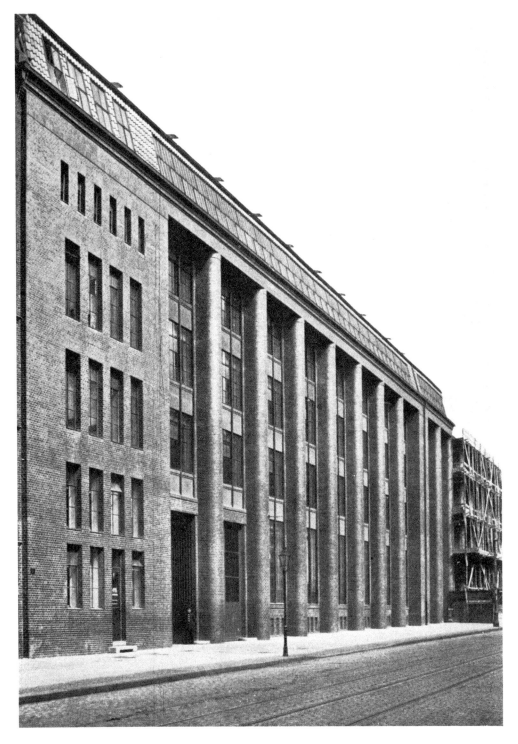

ペーター・ベーレンス、ノイバーベルスベルク、ベルリン近郊、── 総合電気会社の小型モーター工場、ベルリン、化粧れんが建築。1912

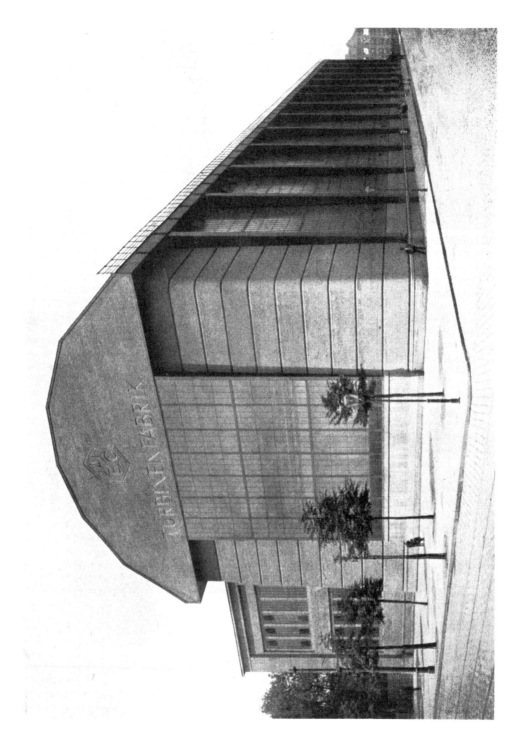

ペーター・ベーレンス、ノイバーベルスベルク、ベルリン近郊。一総合電気会社のタービン工場、ベルリン。鉄、ガラス、コンクリート。1910

ペーター・ベーレンス、ノイバーベルスベルク、ベルリン近郊、一総合電気会社の組み立て工場、ベルリン。れんが建築。1912

13

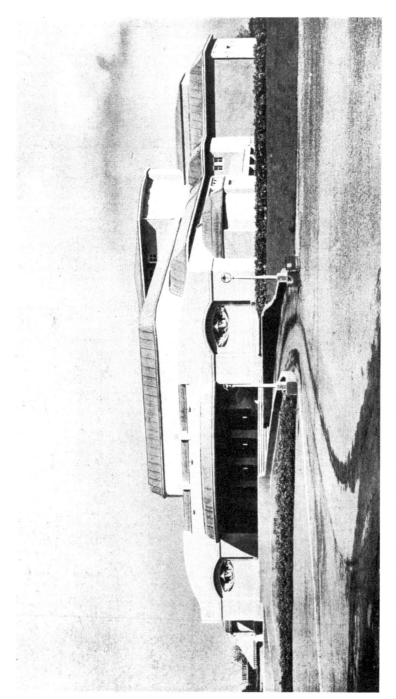

アンリ・ヴァン・ド・ヴェルド、ハーグ、（オランダ）、一工作連盟展における劇場、ケルン。
3 部構成の舞台、化粧塗り建築。1914

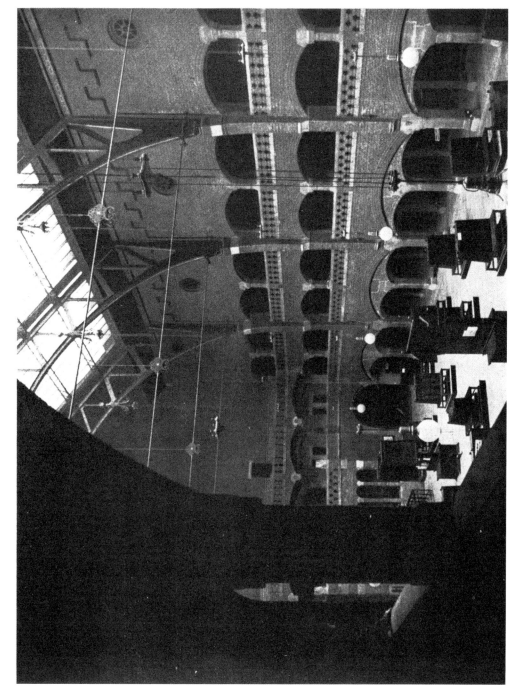

P. ベルラーへ、ハーグ、(オランダ) —証券取引所ホール、アムステルダム。
れんが建築。

15

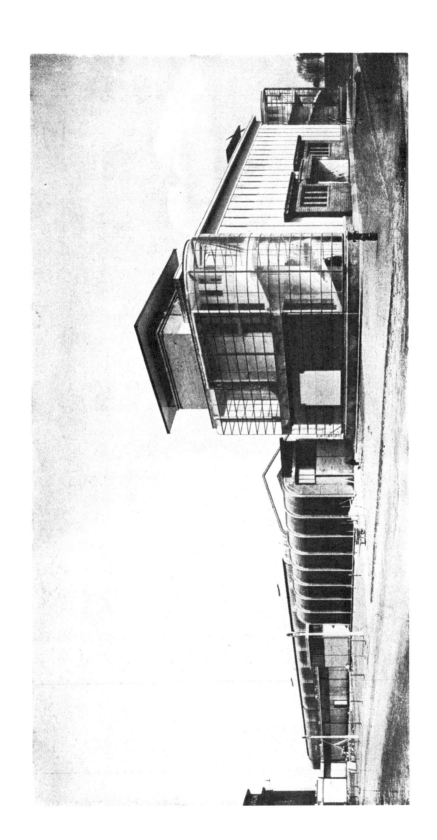

ヴァルター・グロピウス、デッサウ、アンハルト州、一工作連盟展における事務所建築および工場、ケルン。
鉄、ガラス、硅灰れんが。1914

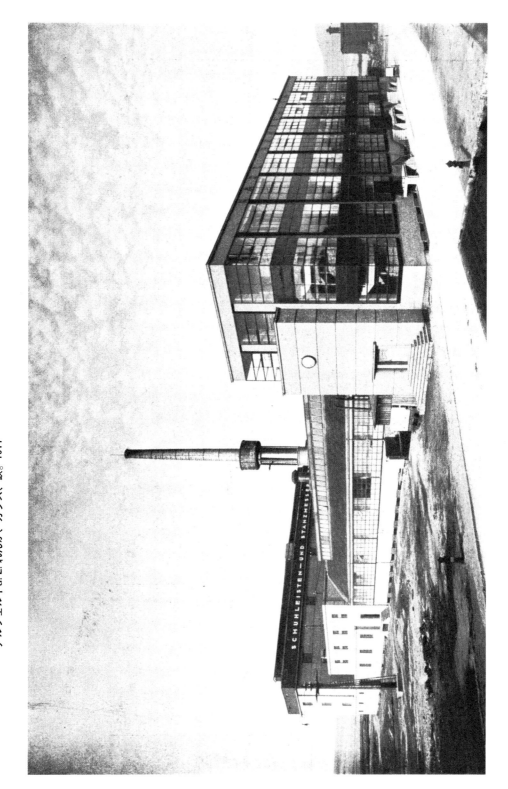

ヴァルター・グロピウス、デッサウ、アンハルト州、一C. ベンシャイト "ファグス" 靴型型および型抜き器工場、
アルフェルト a. L. れんが、ガラス、鉄。1911

ハンス・ベルツィッヒ、ポツダム、ベルリン近郊、一機械室および過燐酸塩工場、ルーバン、ポーゼン近郊。れんが建築。1910

18

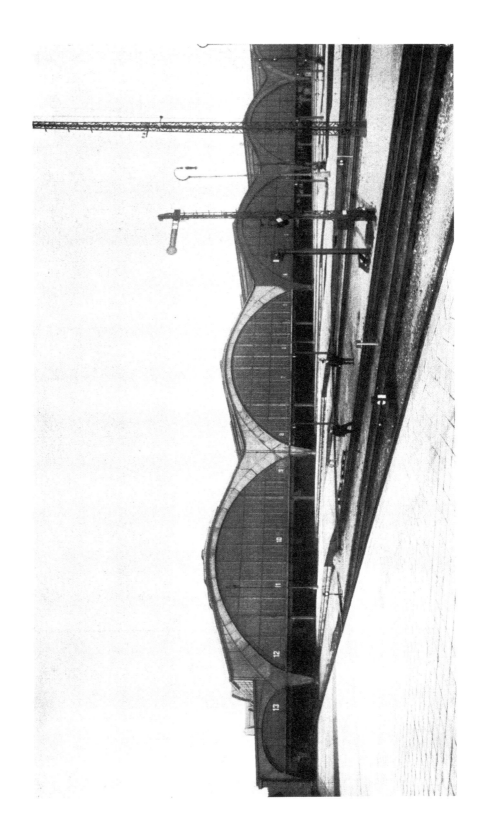

ドレスデン国有鉄道管理局の工事事務所。
ライプチヒ中央駅の入口側。
鉄とガラス。

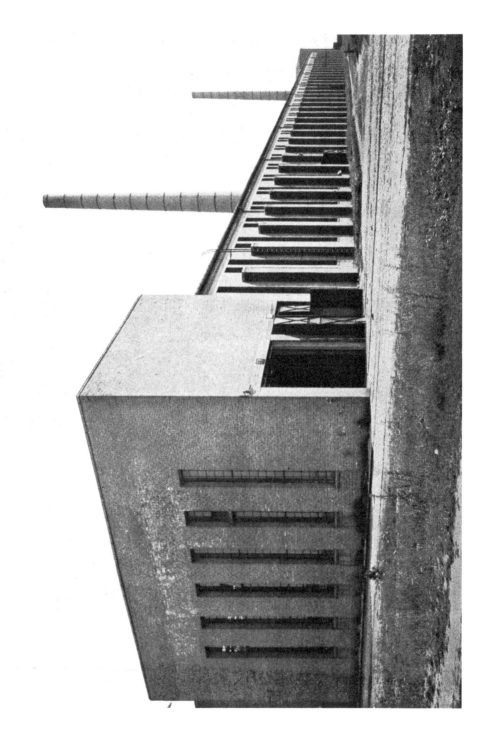

パウル・メーベス、ベルリン、一自転車、銅および真ちゅう製作会社、エーベルスヴァルデ。れんが建築。1923

H.シュトフレーゲン、ブレーメン、ーデルメンホルスター・リノリューム工場（錨商標）。
オクシディールホイザー。れんが建築。1912

21

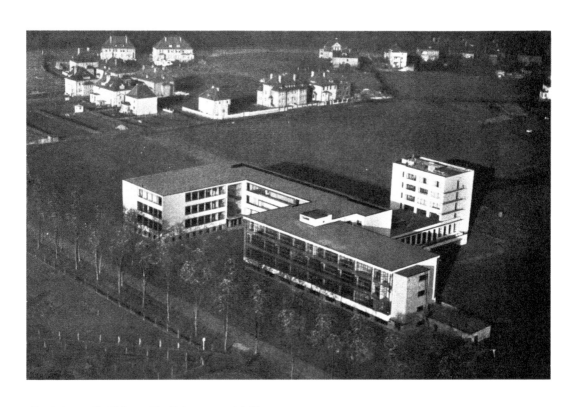

ヴァルター・グロピウス、デッサウ、アンハルト州
デッサウ・バウハウス新校舎。コンクリート、鉄、ガラス。1925／26

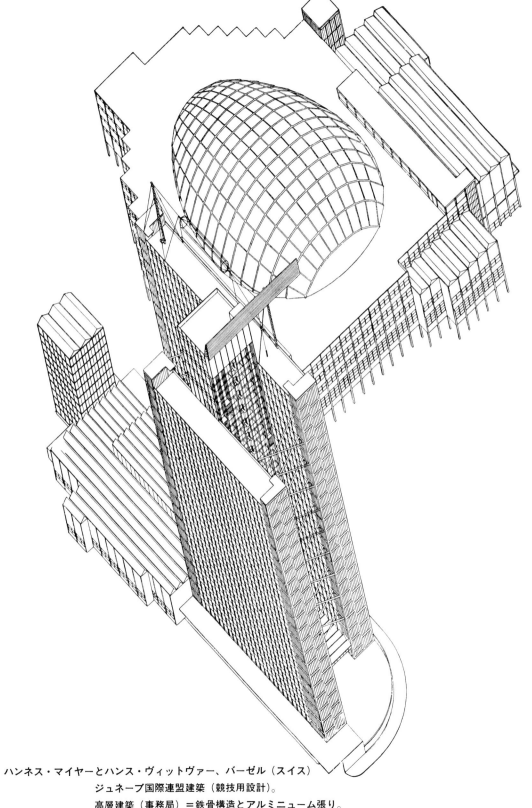

ハンネス・マイヤーとハンス・ヴィットヴァー、バーゼル（スイス）
ジュネーブ国際連盟建築（競技用設計）。
高層建築（事務局）＝鉄骨構造とアルミニューム張り。
ホール建築＝コンクリート構造とガラスれんが。1927

M. ギンスブルグとW. ウラディミーロフ、モスクワ（ロシア）
マーケットホール。1926

線画凸版 "地平線" 誌

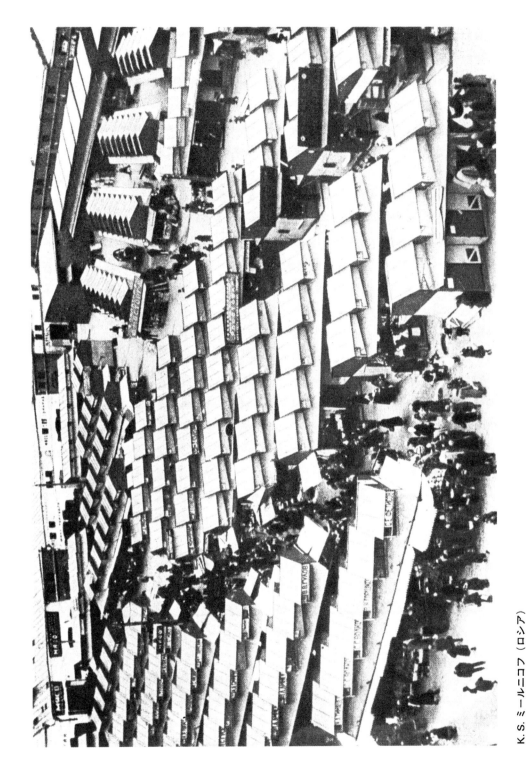

K. S. ミールニコフ（ロシア）
スーハリュー─モスクワの市場。木造構造。1924／25

25

H. コジナ、ベルリン、一中央空港のためのモデル、ベルリン－テンペルホーフ。1924

H. コジナ、ベルリン、一発電所のためのモデル。 1925

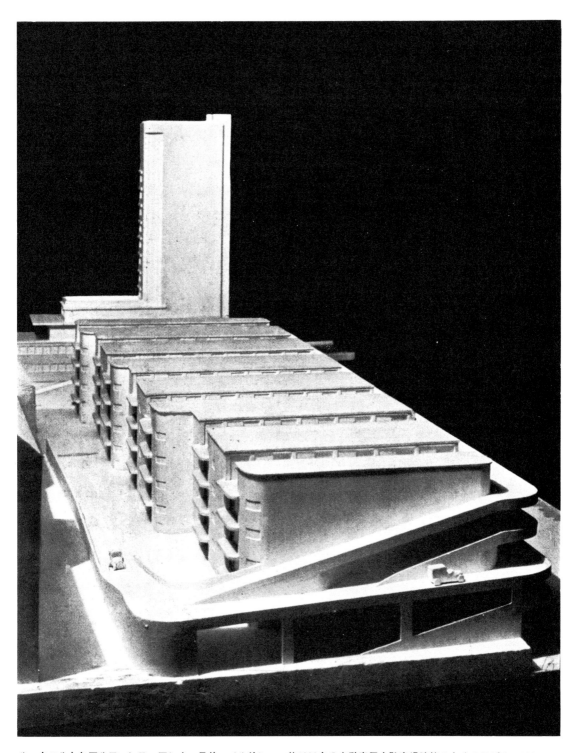

ルックハルトとアルフォンス・アンカー兄弟、ベルリン、一約1000台の自動車用大駐車場建築のためのモデル。1924

リヒャルト・デッカー、シュトゥットガルト、一商店のための設計、
シュトゥットガルト。1921／22

線画凸版：ヴァスムース月刊誌

ミース・ファン・デア・ローエ、ベルリン、—事務所建築のための設計、
鉄筋コンクリートとガラス。 1922

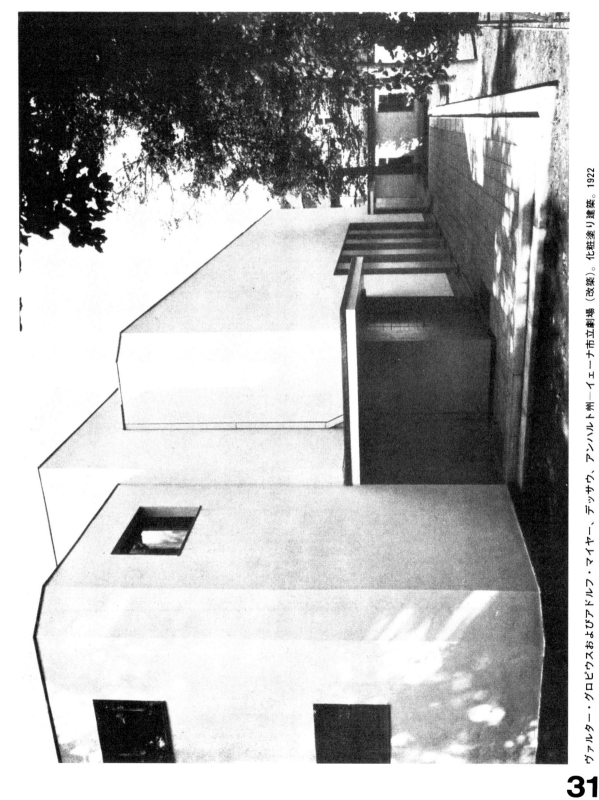

ヴァルター・グロピウスおよびアドルフ・マイヤー、デッサウ、アンハルト州―イェーナ市立劇場（改築）。化粧塗り建築。1922

31

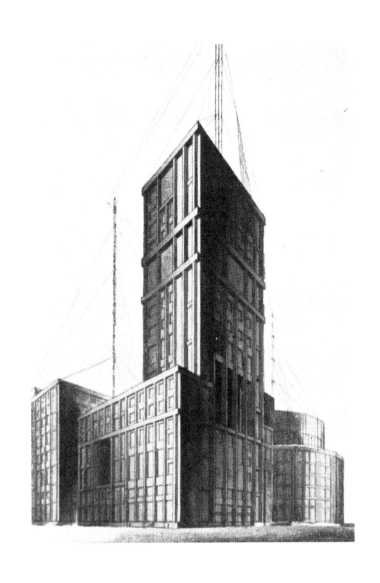

ヴェスニン、モスクワ、―〝強制作業場〟のための設計、
モスクワ。1923

線画凸版 〝建築世界〟誌

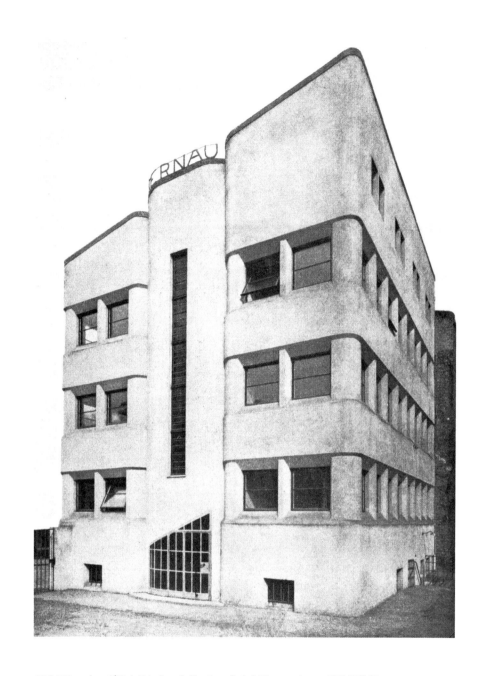

アルフレート・ゲルホルンとマルティン・クナウテ、ハーレ、—事務所建築、ハーレ。1922

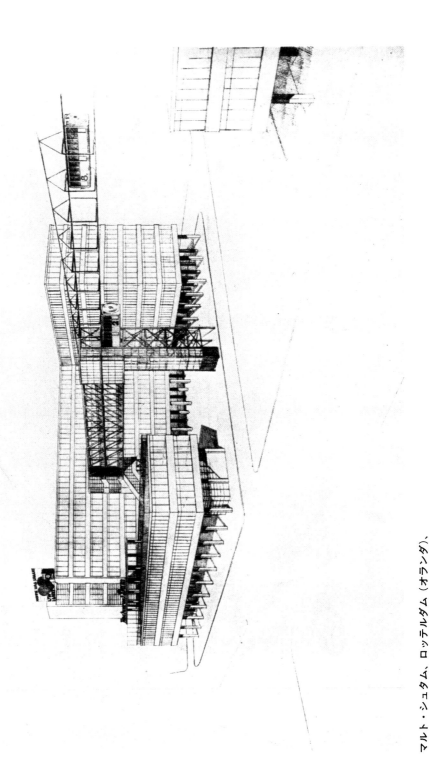

マルト・シュタム、ロッテルダム（オランダ）、
商店。ロッキングラーハトの埋立て地のためのプロジェクト、
アムステルダム。鉄筋コンクリート。1926

線画凸版：" I10 " アムステルダム

34

ブリンクマンとファン・デル・フルート、ファン・ネルレ工場、ロッテルダム（オランダ）。工場。コンクリート、鉄、ガラス。1926

線画凸版：〝110〟　アムステルダム

35

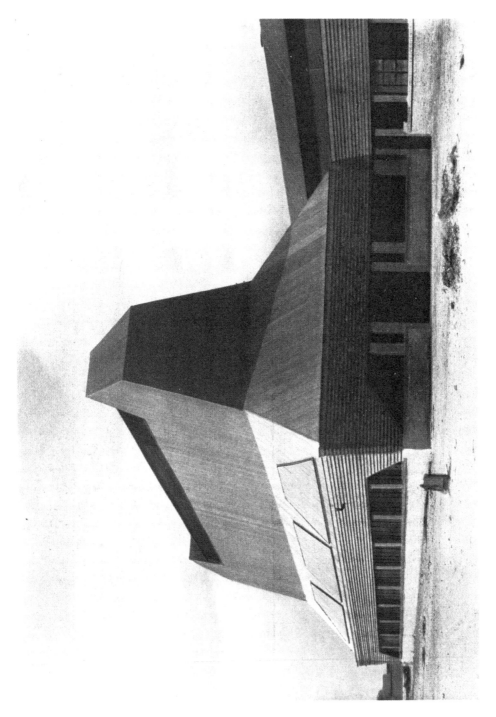

エーリッヒ・メンデルゾーン、ベルリン、一フリードリッヒ・シュタインベルク帽子製造工場の染色工場、ルッケンヴァルデ、ベルリン近郊。鉄筋コンクリート結構、れんが壁、カブ型屋根。1921／23

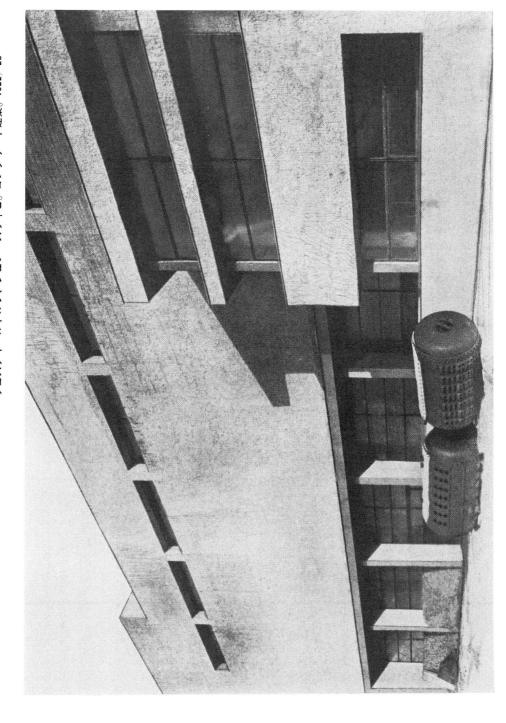

線画凸版：ヴァスムース月刊誌

エーリッヒ・メンデルゾーンおよびエーリッヒ・ラーザー、ベルリン、──マイヤー・カウフマン繊維会社の改築。ヴェステギールドルフ、シュレーズヴィヒ。コンクリート建築。1922／23

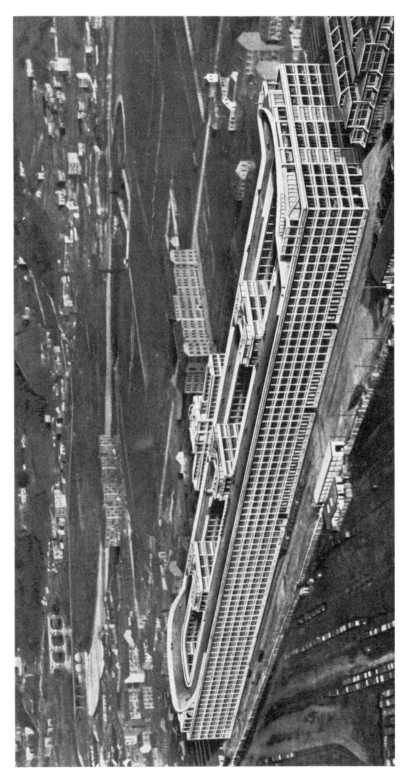

フィアット製作所の自動車工場、チューリン（イタリア）
屋上車道付設。鉄筋コンクリート。

フィアット製作所の自動車工場、チューリン（イタリア）
屋上車道付設。車道カーブの部分図。

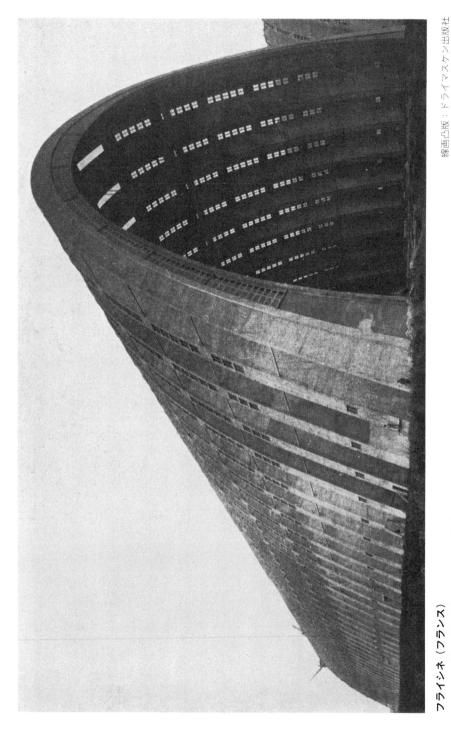

フライシネ（フランス）
飛行船格納庫、オルリー。鉄筋コンクリート。

線画凸版：ドライマスケン出版社
ベーネ：「近代実用建築」から

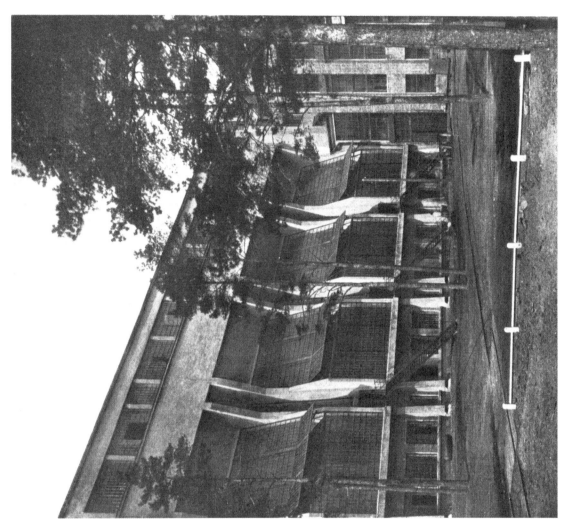

E. ノーヴェルト、
モスクワ（ロシア）
発電所。
コンクリート、鉄、
ガラス。1926

41

ペレー・フレーレ、
パリ。
H.エスダース倉庫の
作業ホール。
パリ。
鉄筋コンクリート。
1919

42

43

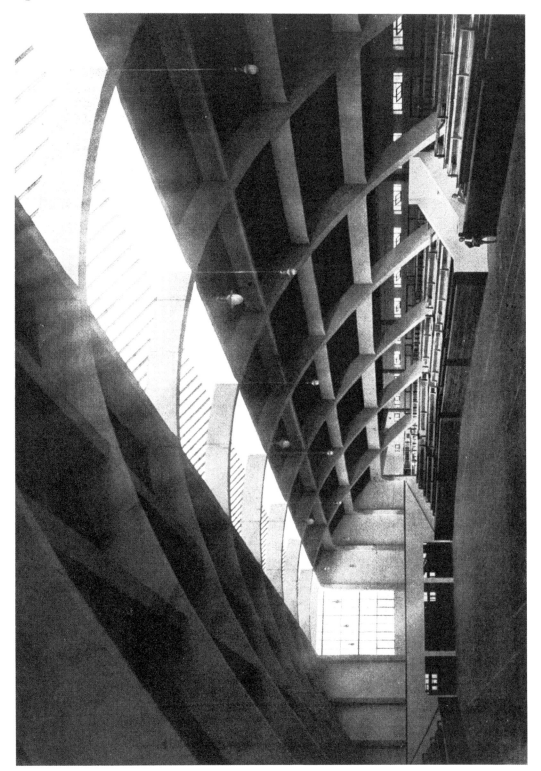

ブルーノ・タウト、ベルリン、一家畜場の内部、マグデブルク。鉄筋コンクリート建築。1922

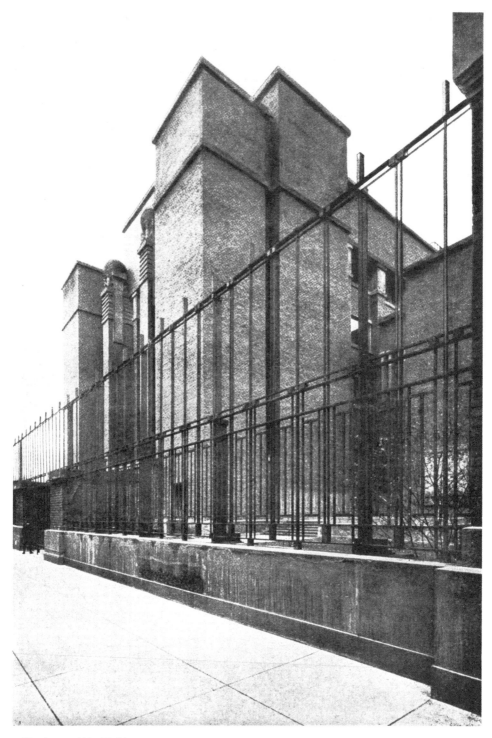

フランク・ロイド・ライト、
シカゴ、一ラルキン製作所の管理棟、バッファロー、N. Y.
44 れんが化粧建築。1903

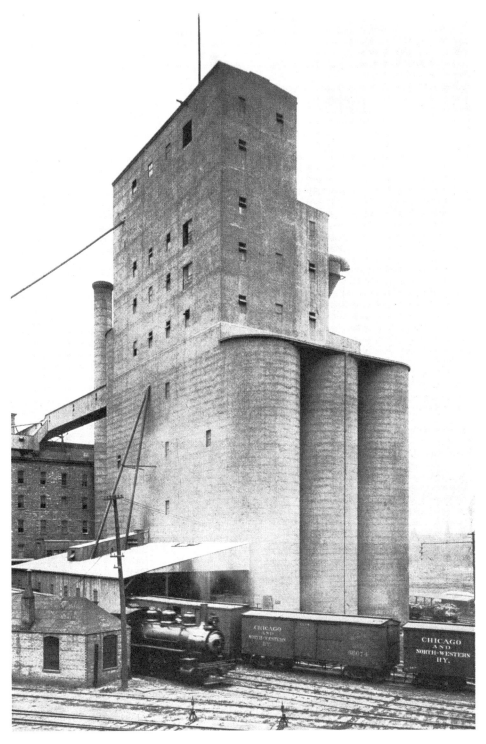

ウォッシュバーン・クロスビー会社の穀物サイロ、ミネアポリス、アメリカ。
鉄筋コンクリート。1910頃

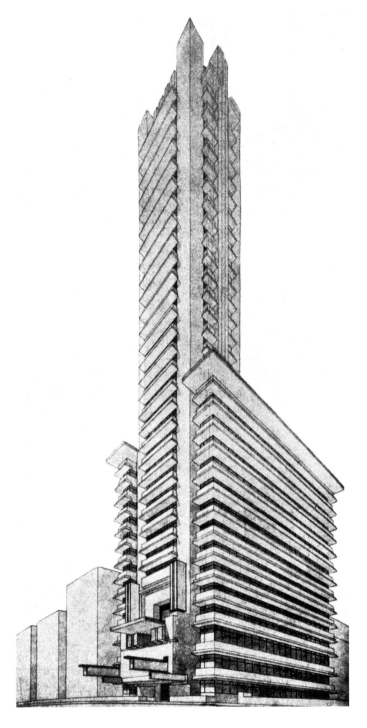

B. ビィボエトとJ. ダウケル、
ザントフォルト（オランダ）。

〝シカゴ・トリビューン〟新聞社屋の
ための競技設計。1922

ヴァルター・
グロピウス、
デッサウ、
アンハルト州、
アドルフ・
マイヤー協力
〝シカゴ・
トリビューン〟新聞
社屋のための競技
設計。
鉄、ガラス、
テラコッタ。
1922

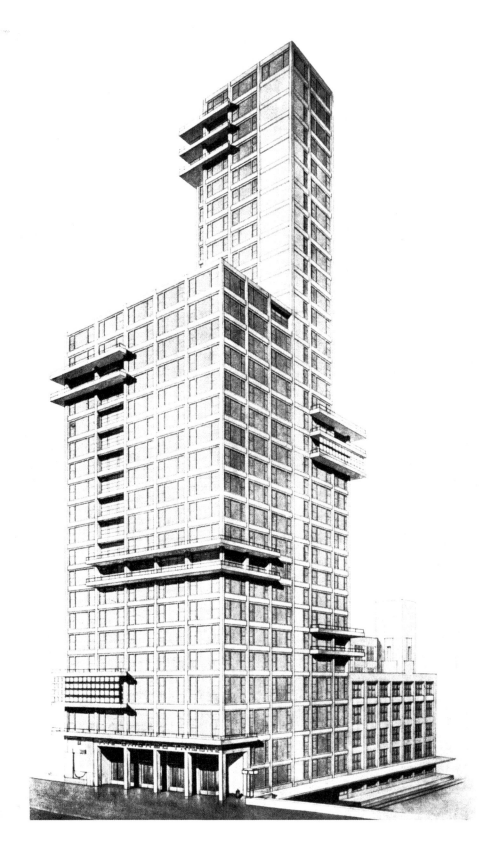

47

クヌート・レーンベルク-ホルム、
ヘレラップ、デンマーク。
"シカゴ・トリビューン"新聞
社屋のための競技設計。
鉄骨組み。テラコッタ、
表面彩色。
1922

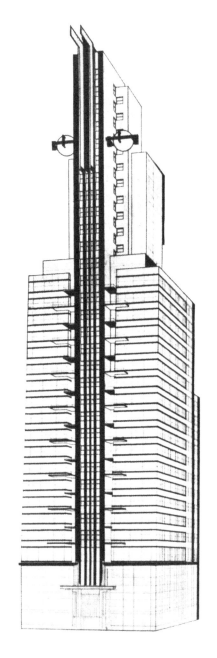

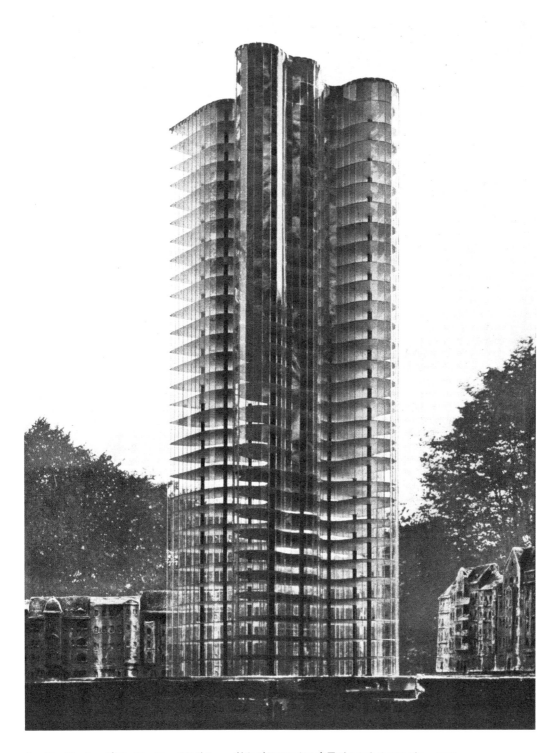

ミース・ファン・デア・ローエ、ベルリン、―鉄とガラスによる高層ビルのためのモデル。1921

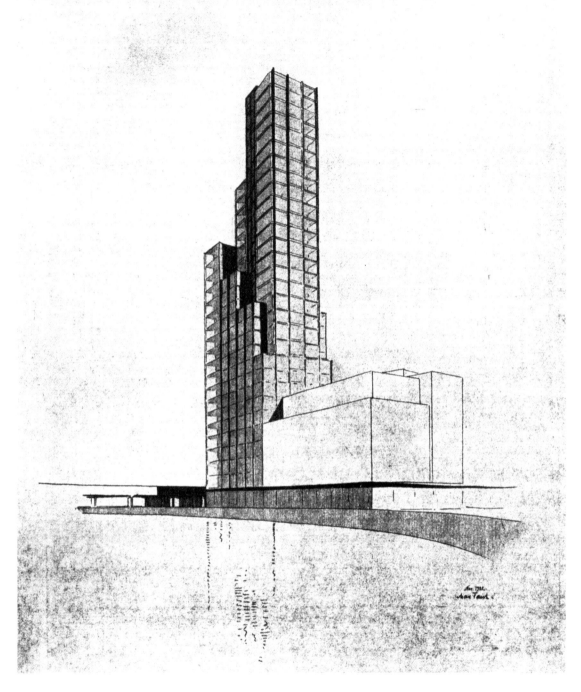

マックス・タウト、ベルリン、― "シカゴ・トリビューン" 新聞社屋のための競技設計。1922

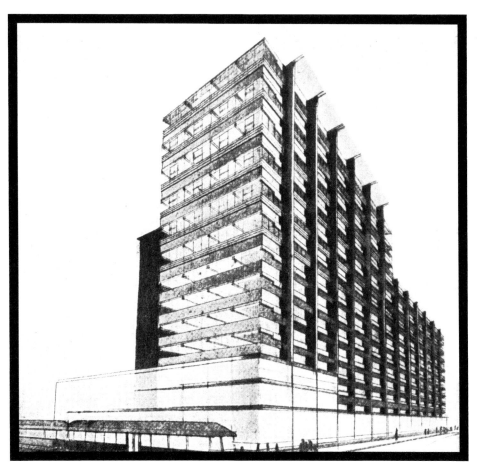

リヒャルト・J・ノイトラ、（オーストリア）
　　　　　　商店。1925

線画凸版：ユリウス・ホフマン、シュトゥットガルト
ノイトラ：「アメリカの建築」から

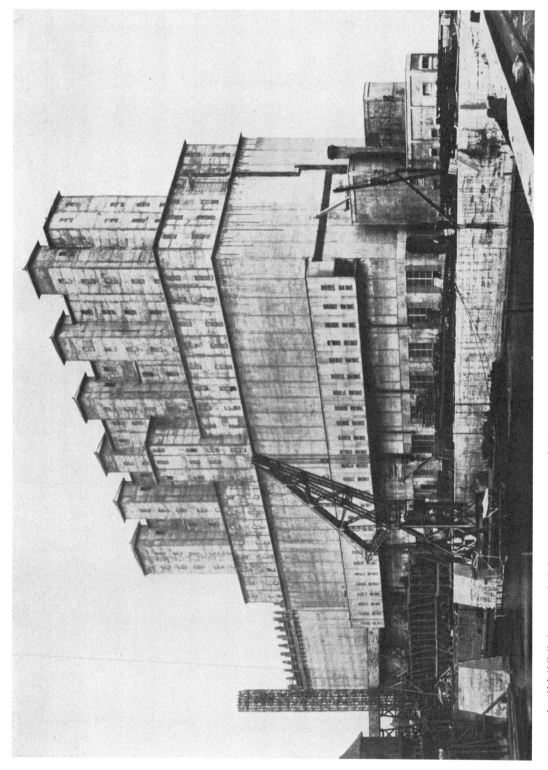

エレベーター付き穀物サイロ。モントリオール、アメリカ。1910年頃

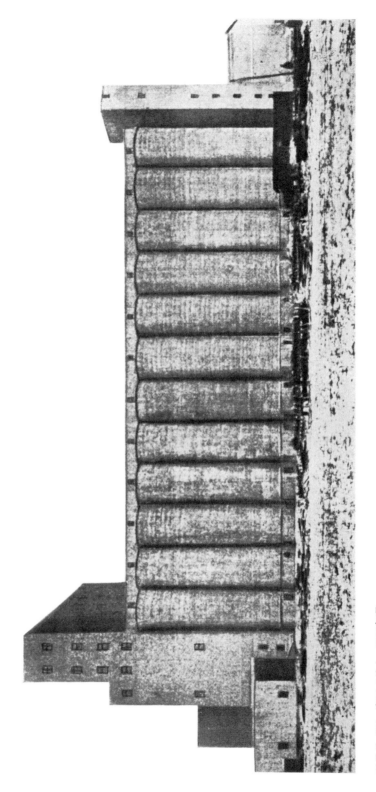

穀物サイロ、南アメリカ。1910年頃

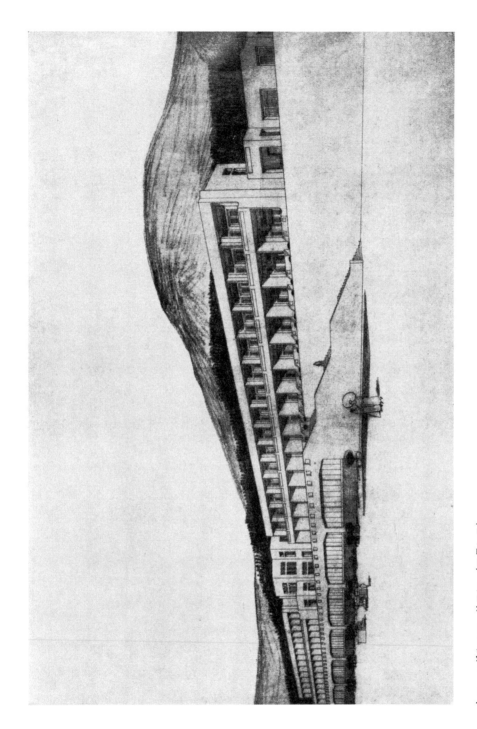

トニー・ガルニエ、リヨン、（フランス）
日光浴療法のためのパビリオン

線画凸版：ドライマスケン出版社
ベーネ「近代実用建築」から

54

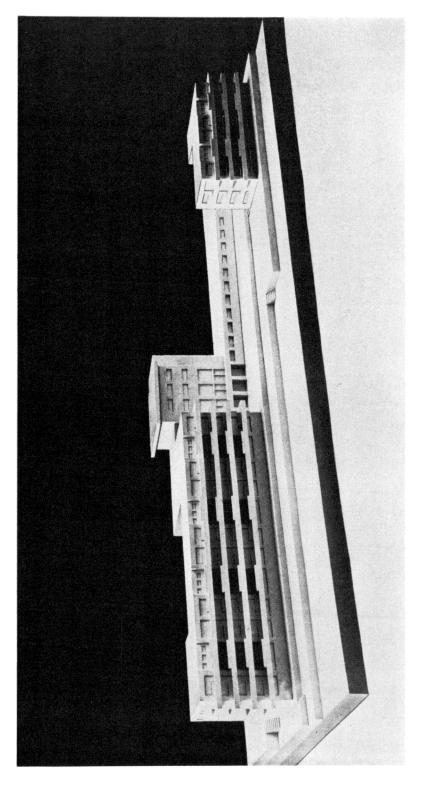

ヴァルター・グロピウス、およびアドルフ・マイヤー、デッサウ、アンハルト州、 ―フルクベルク国際哲学者館のためのモデル、エルランゲン。1923

55

ガブリエル・ゲブレキアン（ペルシア）、パリ。―自動車旅行者用ホテルのための設計。鉄筋コンクリート。水平スライド開閉式窓。1923

テオ・ファン・ドゥースブルフとC.ファン・エーステレン、(オランダ)。ーコンクリート、鉄、ガラスによる住宅のためのモデル。東側。1923

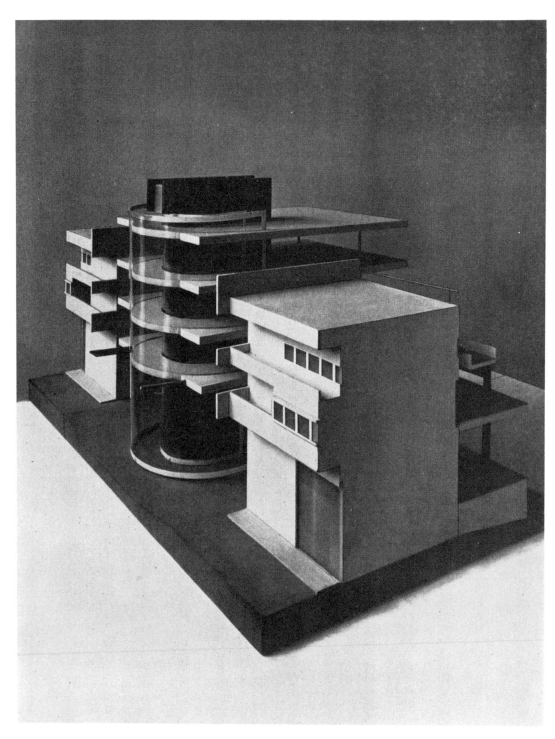

アーサー・コルン、ベルリン、―ハイファ商業地区のための競技用モデル。（中央部）
鉄、鉄筋コンクリート、ガラス。1923

フーゴ・ヘーリンク、ベルリン、―〝ゲルマニア〟クラブ新館のための設計、
リオデジャネイロ。1923

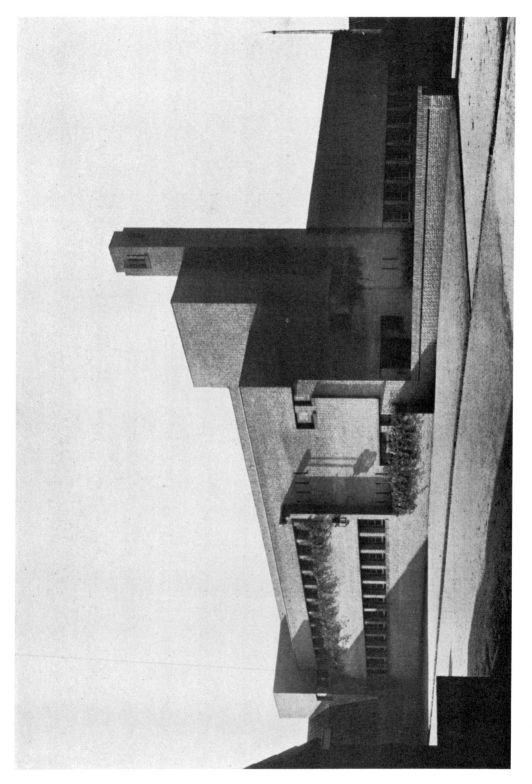

W. M. デュードック、ヒルフェルスム（オランダ）―学校、ポシュドリフト、ヒルフェルスム近郊。れんが建築。1921／22

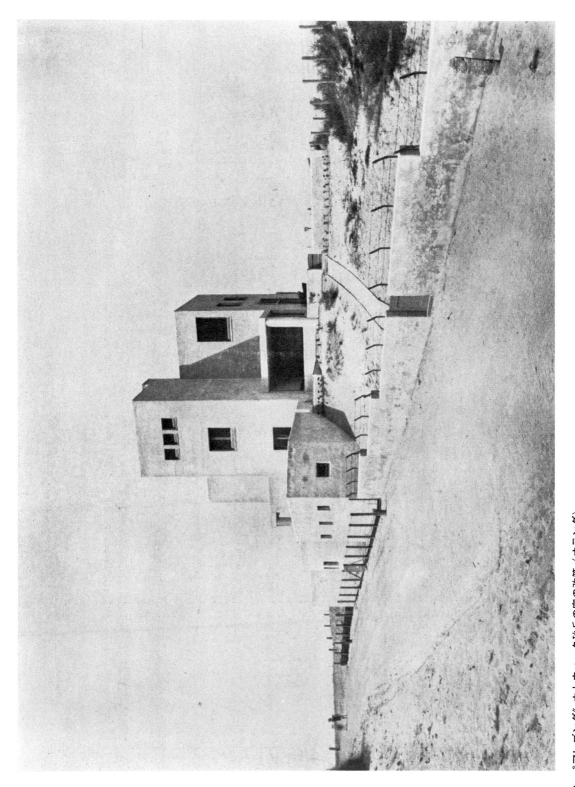

"アレゴンダ"カトウィーク砂丘の家の改築（オランダ）
設計：M・カマーリン・オネス。建築家：J・J・P・アウト、ロッテルダム。1917

61

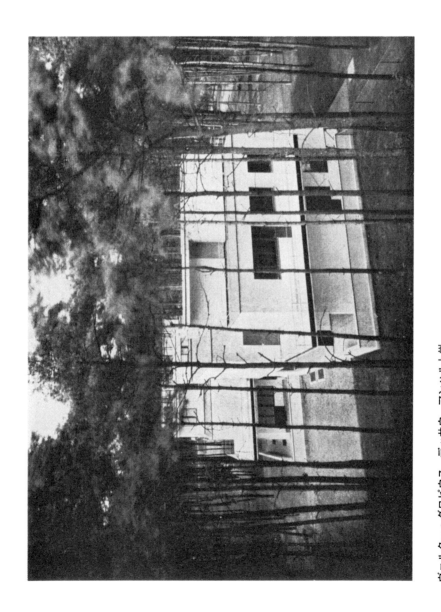

ヴァルター・グロピウス、デッサウ、アンハルト州
マイスター集合住宅地の2戸建て住宅、デッサウ。1925／26

62

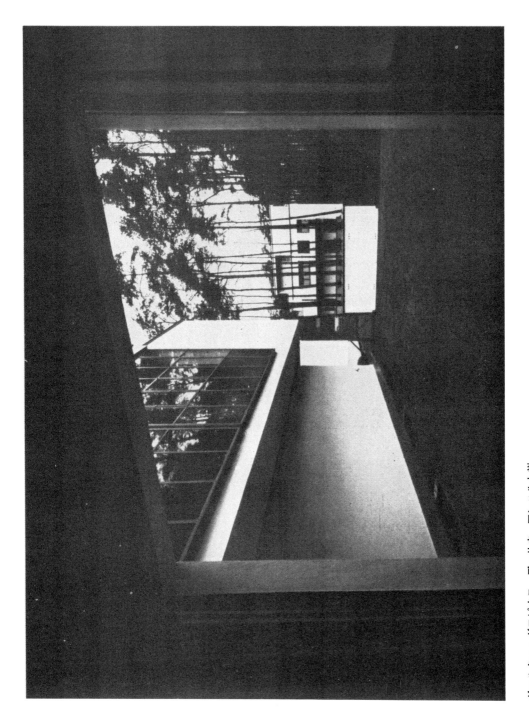

ヴァルター・グロピウス、デッサウ、アンハルト州
マイスター集合住宅地の2戸建て住宅、デッサウ。1925／26

63

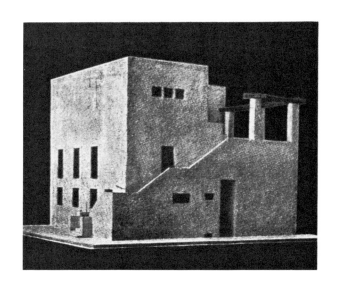

アドルフ・ロース、ウィーン、―住宅のためのモデル。1924

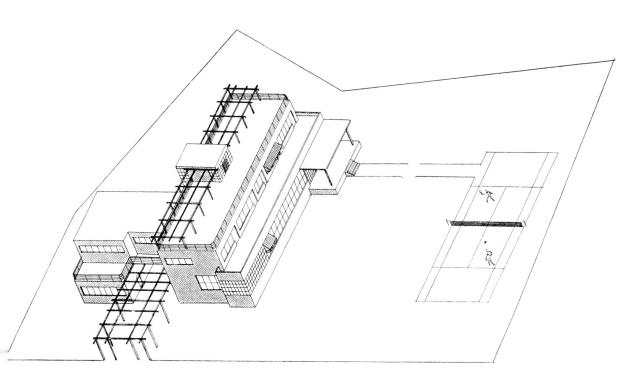

ジャロミール・クレイカー、プラハ、チェコスロバキア、一住宅プロジェクト。1926

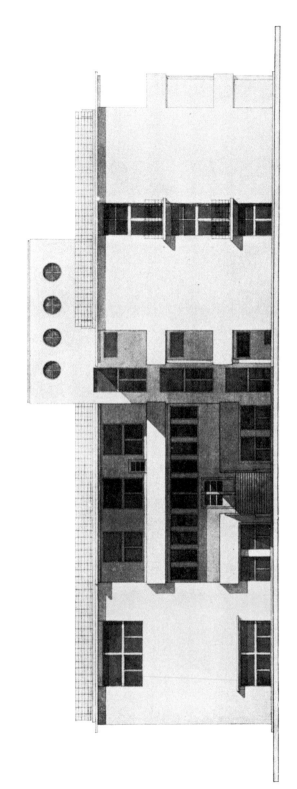

ヤロスロー・フラグナー、プラハ。―サナトリウムのための設計、ウンホロート。コンクリート。1922

66

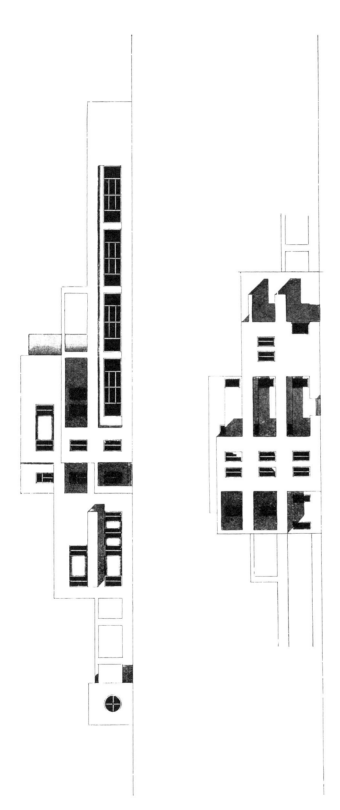

ヴィート・オプルデル、プラハ、―コンクリートによる住宅のための設計。1922

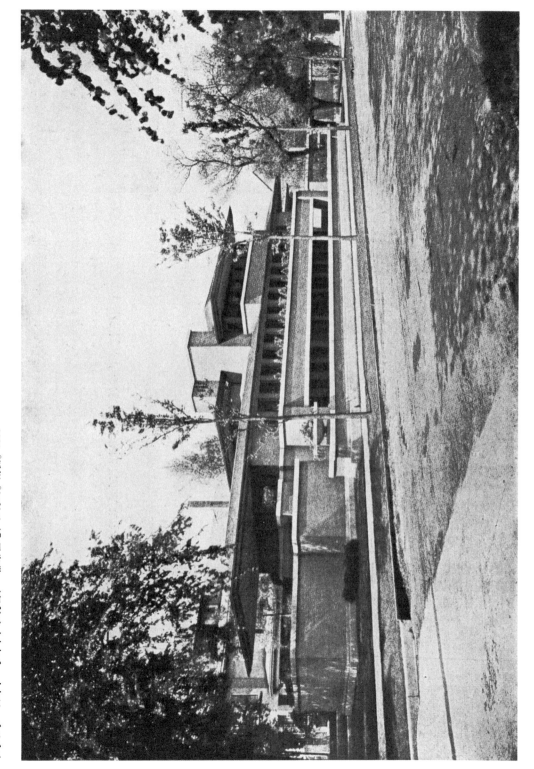

フランク・ロイド・ライト、シカゴ、一都市住宅、シカゴ。南側。1906

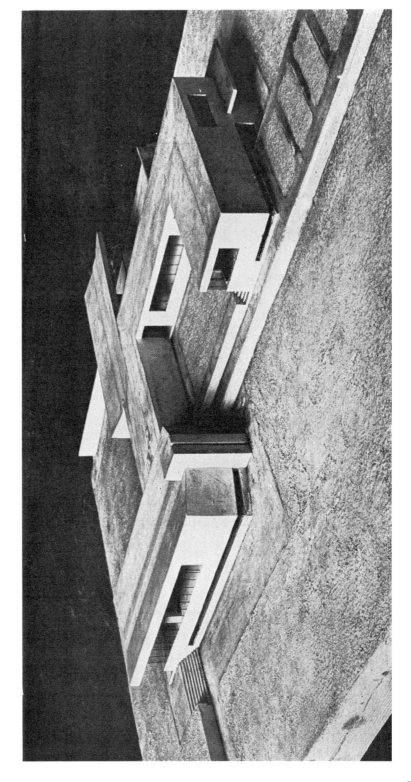

ミース・ファン・デア・ローエ、ベルリン、一鉄筋コンクリートによる別荘のための設計。1923

69

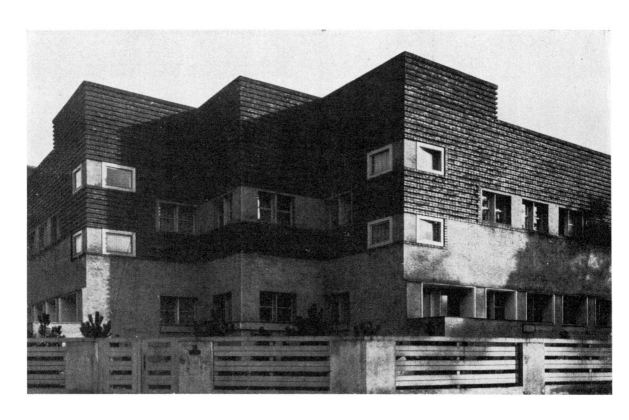

エーリッヒ・メンデルゾーン、ベルリン、―2戸建て住宅、カロリンガープラッツ。ベルリンの西端。
化粧塗り面と下地石、油ペンキによる塗装仕上げ。1922

カール・シュナイダー、ハンブルク、―ミヒャエルセン邸、
ファルケンシュタイン・アン・デア・エルベ、ハンブルク近郊。
れんが、しっくい塗料仕上げ。1923

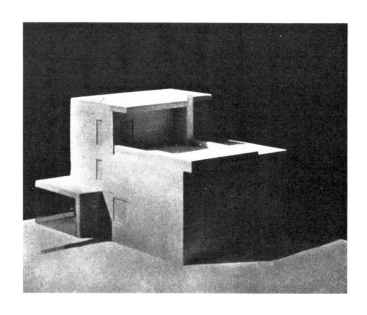

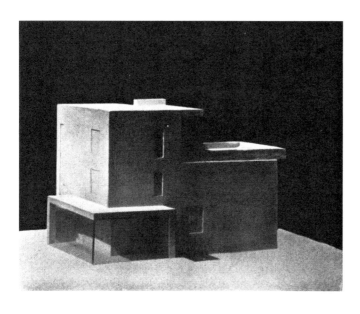

ヴァルター・グロピウス、デッサウ、アンハルト州、─規格化住宅のためのモデル。1923

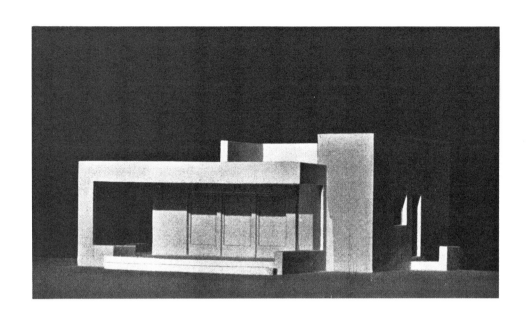

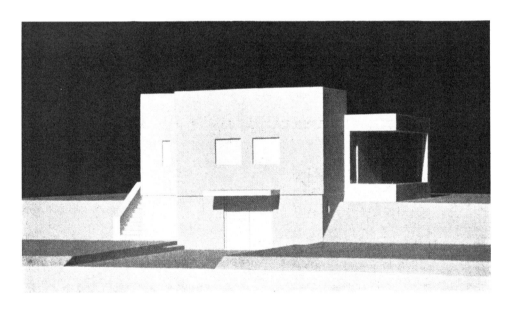

ヴァルター・グロピウス、デッサウ、アンハルト州、アドルフ・マイヤーとの共作。
砂丘上の海浜の家のためのモデル。1924

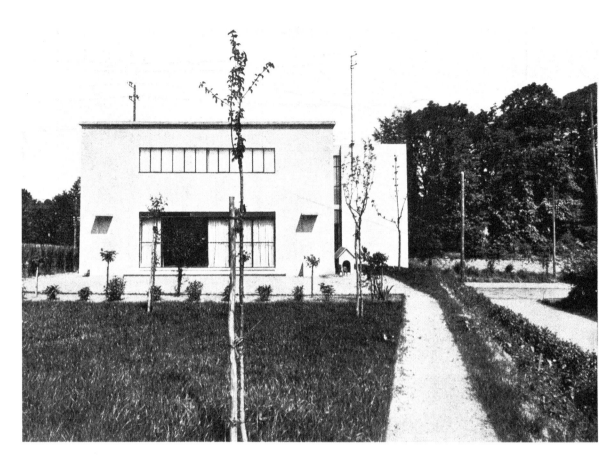

ル・コルビュジエとピエール・ジャンヌレ、パリ、―別荘、ボークレッソン、パリ近郊。1923

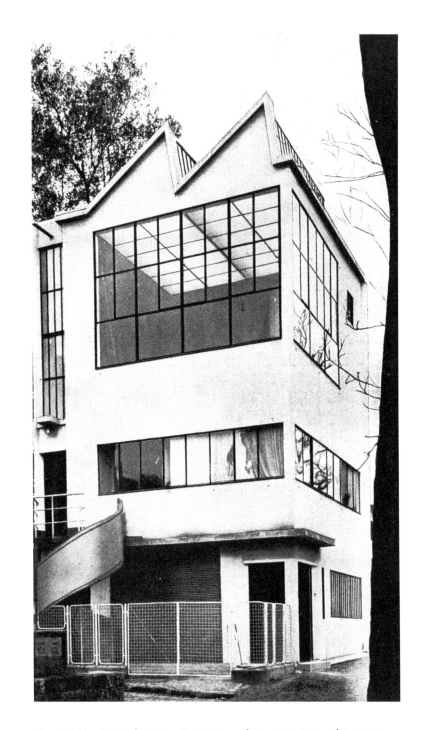

ル・コルビュジエとピエール・ジャンヌレ、パリ、―アトリエ、パリ。1923

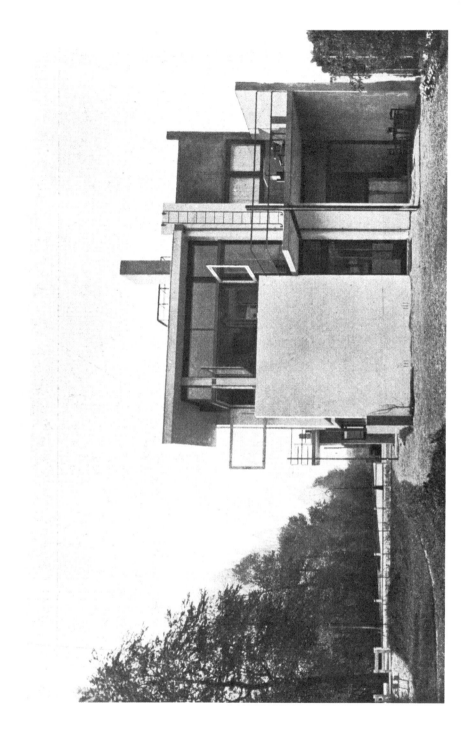

G. リートフェルト、ユトレヒト（オランダ）、一住宅、ユトレヒト。コンクリート、鉄、ガラス。1924／25

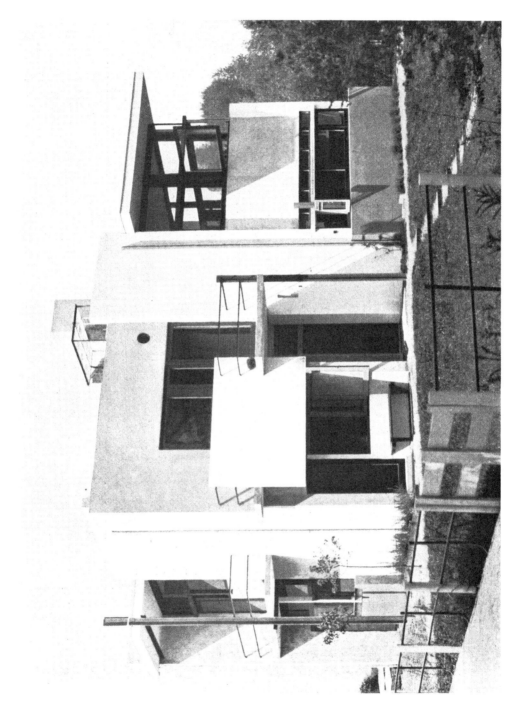

G. リートフェルト、ユトレヒト（オランダ）、一住宅、ユトレヒト。コンクリート、鉄、ガラス。1924／25

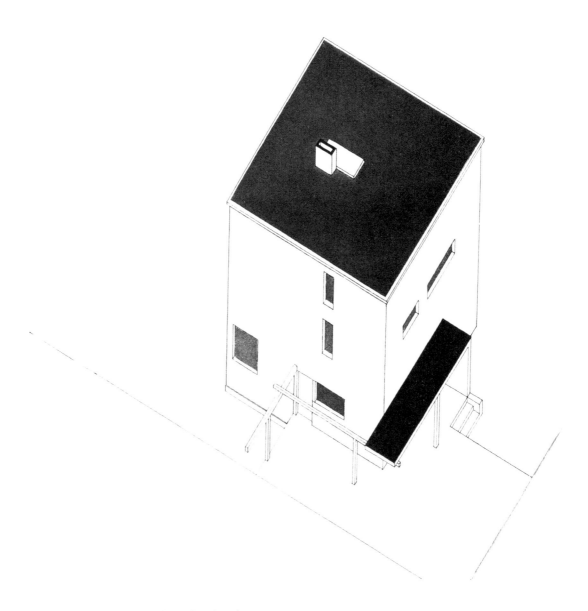

ファルカス・モルナール（ハンガリー）、ヴァイマール、一世帯用住宅。1923

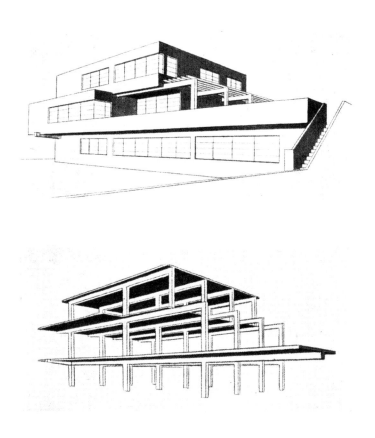

マルト・シュタム（オランダ）、ロッテルダム、―（増築可能な）住宅のための設計。
規格化されたコンクリート架構法。1925

ゲオルク・ムッフェとリヒャルト・パウリック　　　　　　線画凸版：石、木、鉄
鉄骨建築、テールテン。1926／27

ゲオルク・ムッフェとヴァイマール・バウハウスの建築科。
国立バウハウスの実験建築、ヴァイマール。
一世帯用住宅。入口側。スラグコンクリート建築。1923

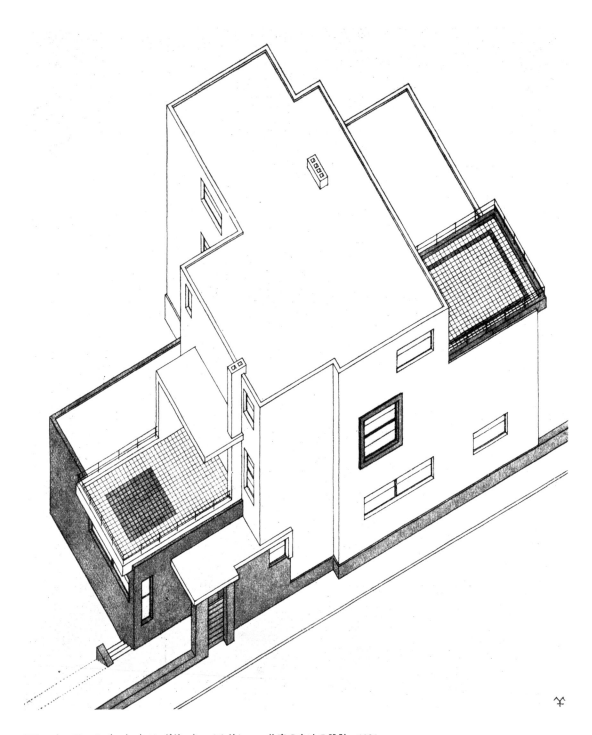

フレート・フォルバート（ハンガリー）、ベルリン、―住宅のための設計。1924

83

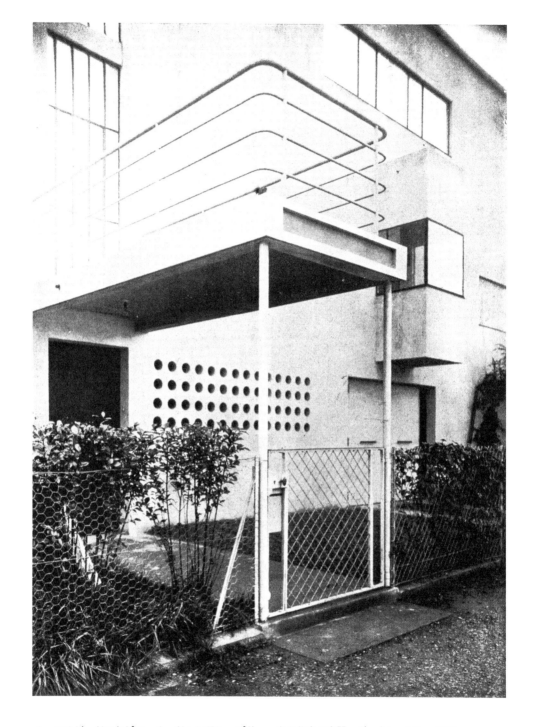

ル・コルビュジエとピエール・ジャンヌレ、パリ、—ある住宅の玄関、ボークレッソン。1923

ル・コルビュジエとジャンヌレ、パリ、（フランス）
ペサック集合住宅、ボルドー近郊。1925／26

85

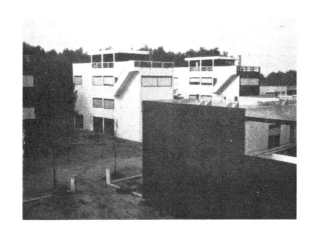

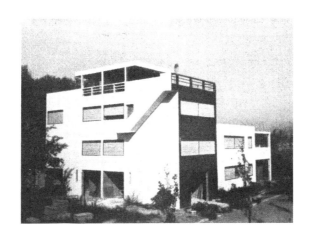

ル・コルビュジエとジャンヌレ、パリ、（フランス）
ペサック集合住宅、ボルドー近郊。1925／26

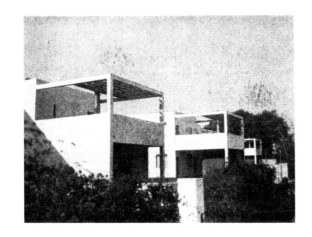

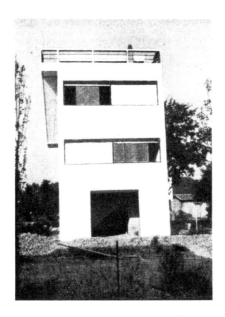

ル・コルビュジエとジャンヌレ、パリ、（フランス）
ペサック集合住宅、ボルドー近郊。1925／26

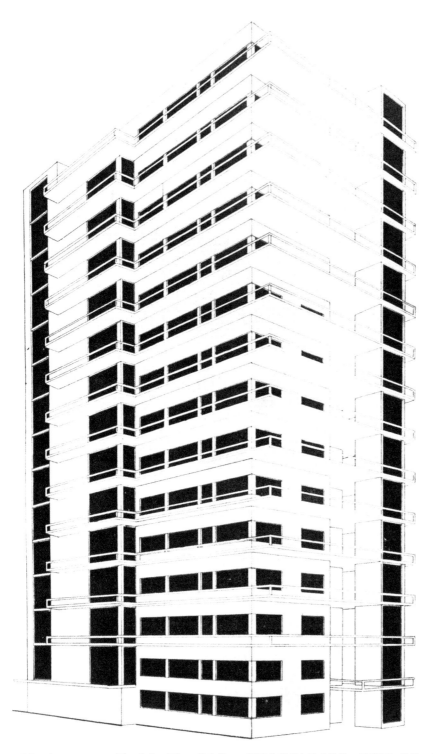

ゲオルク・ムッフェ、デッサウ、アンハルト州、一都市住宅のための設計。鉄筋コンクリート。1924

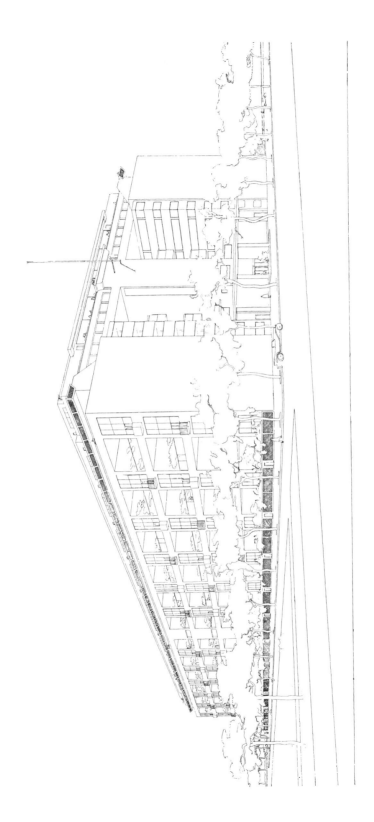

ル・コルビュジエとピエール・ジャンヌレ、パリ、──大規模賃貸住宅のための設計。1923

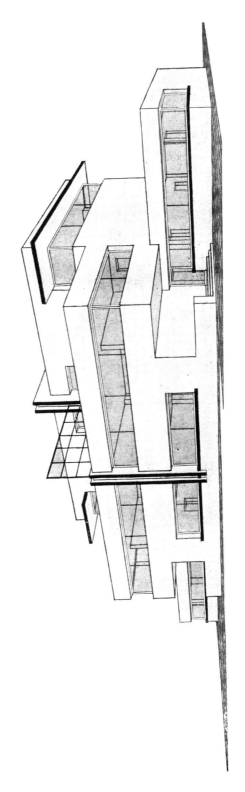

カール・フィーゲル、デッサウ、アンハルト州、一2戸建て住宅のための設計。1924

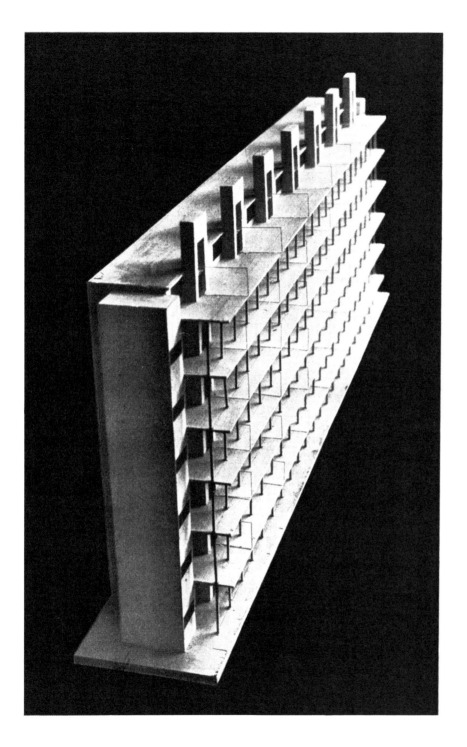

マルセル・ブロイアー（ハンガリー）、デッサウ、アンハルト州、一小規模住宅用の多層式建築のためのモデル。1924

マルセル・ブロイアー（ハンガリー）デッサウ、アンハルト州。
鉄骨建築。1926

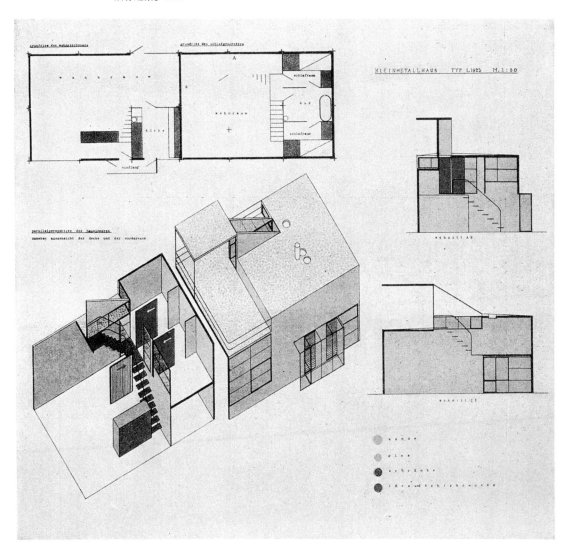

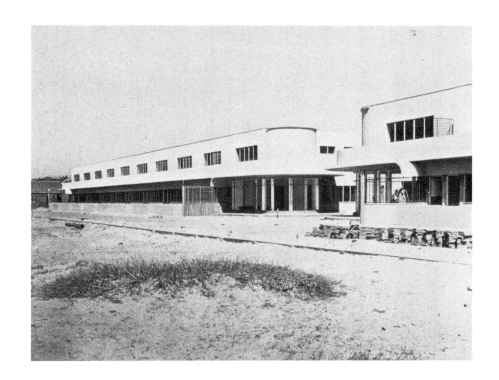

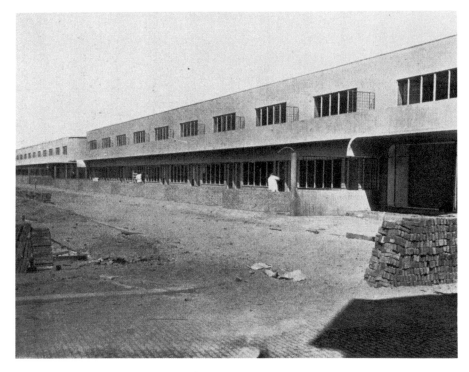

J. J. P. アウト、ロッテルダム（オランダ）
集合住宅、ホーク・ファン・ホーラント　1926／27

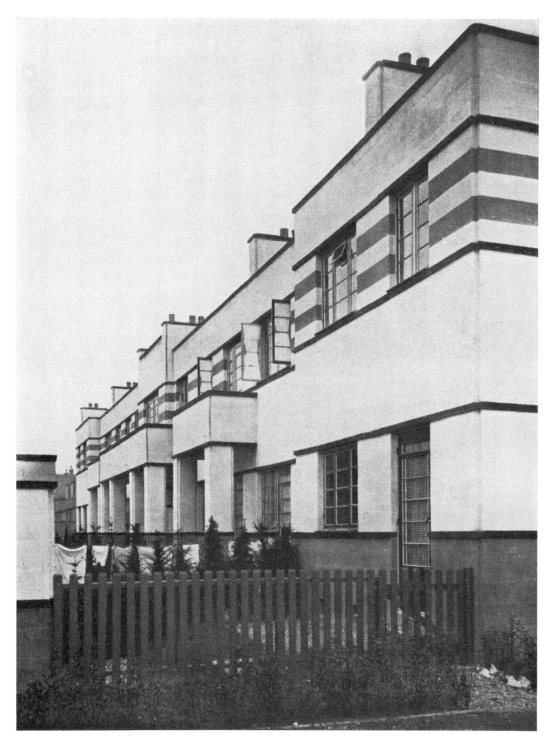

J. M. ファン・ハーデフェルト、アムステルダム（オランダ）、一労働者住宅、ロッテルダム
中空コンクリートブロック造り。1921

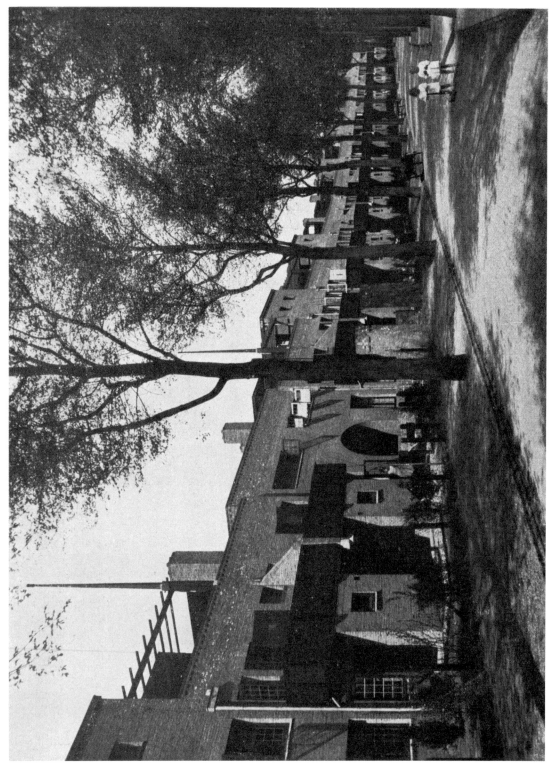

94

J.B. ファン・ローフェム、ハールレム（オランダ）、一中流階級のための一世帯用住宅、ハールレム。れんが建築。1920／21

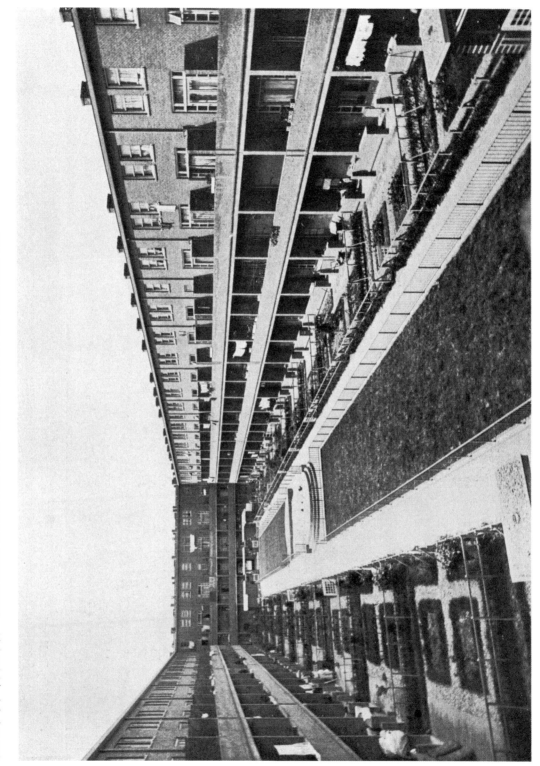

J.J.P. アウト（オランダ）、一国民住宅建築ブロックの中庭、タンダース通り、ロッテルダム。れんが建築。1920

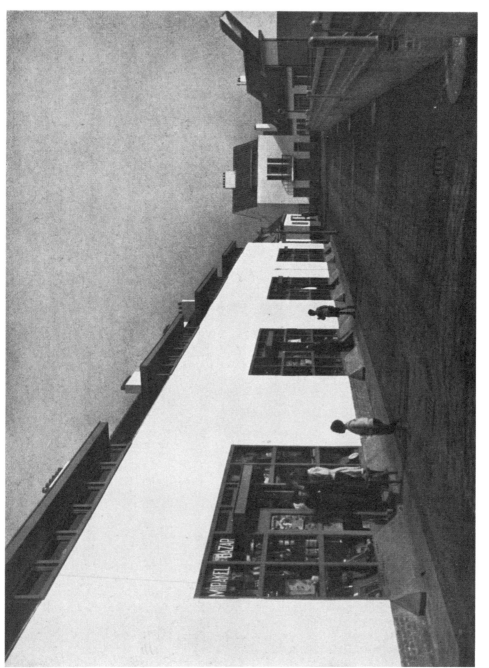

J.J.P. アウト、ロッテルダム (オランダ)。
半永久国民住宅建築。アウト・マテネッセ集合住宅、ロッテルダム。
化粧塗り建築。商店および管理棟のある広場。1922

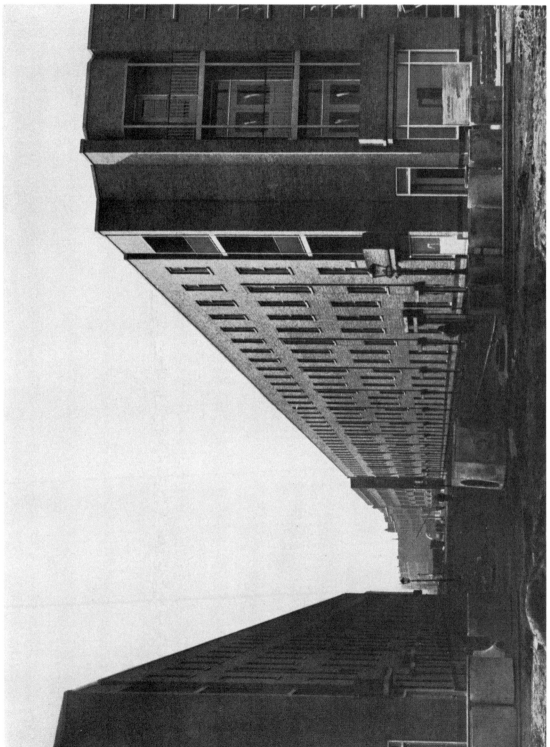

J.J.P. アウト、ロッテルダム（オランダ）。
国民住宅建築、タンダース通り、ロッテルダム。れんが建築。1920

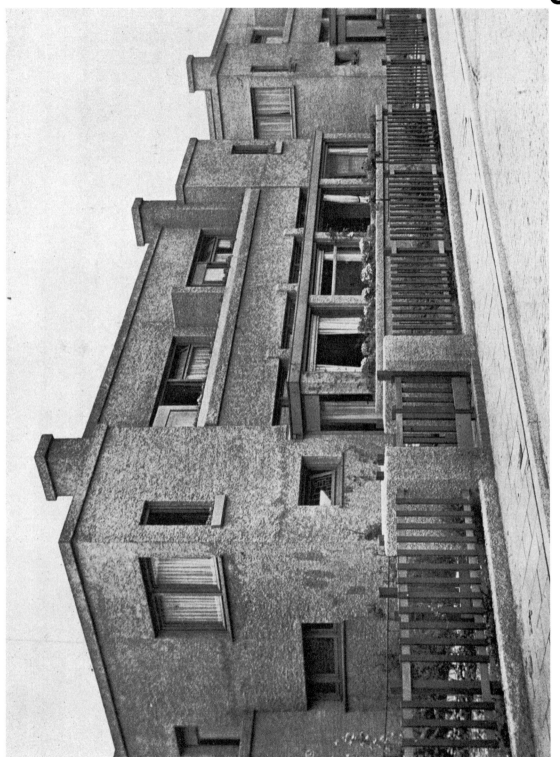

ヤン・ウィルス、フォールブルク（オランダ）、― "ダール・エン・ベルグ" 集合住宅の住宅群、ハーグ。軽量コンクリート。

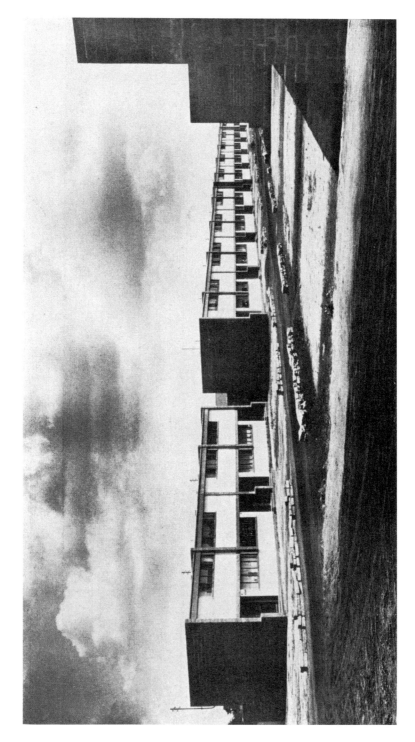

ヴァルター・グロピウス、デッサウ、アンハルト州
テールテン・バウハウス集合住宅、デッサウ近郊。1926

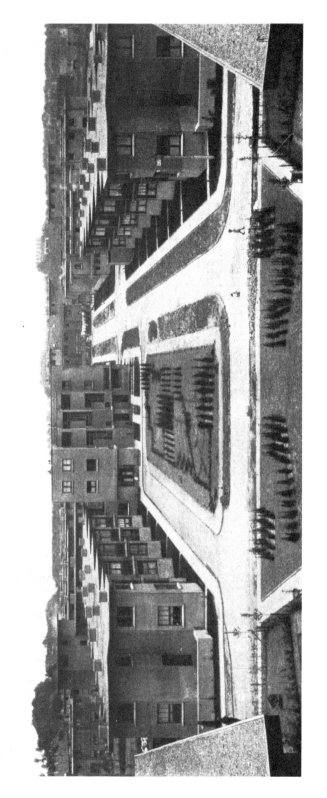

ヴィクトール・ブールジョア、ブリュッセル、（ベルギー）
"近代都市" 集合住宅群、ブリュッセル近郊。1922

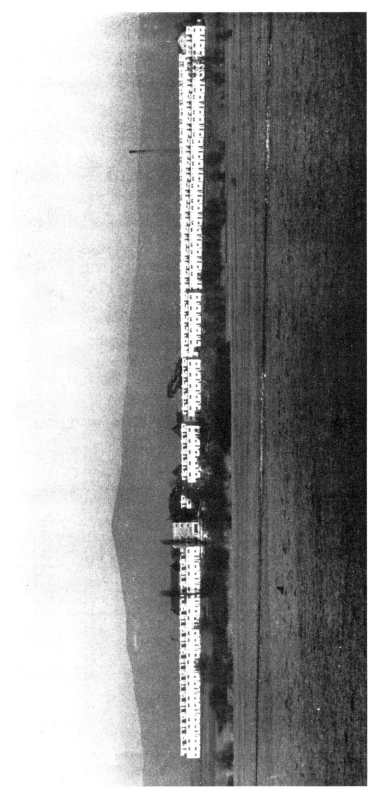

エルンスト・マイ、カウフマン共同設計、フランクフルトa. M.
ブラウンハイム集合住宅、フランクフルトa. M. 近郊。1926

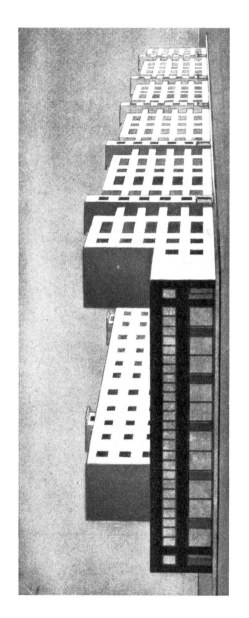

ルードヴィッヒ・ヒルベルザイマー、ベルリン、一賃貸住宅ブロックのための設計。1924

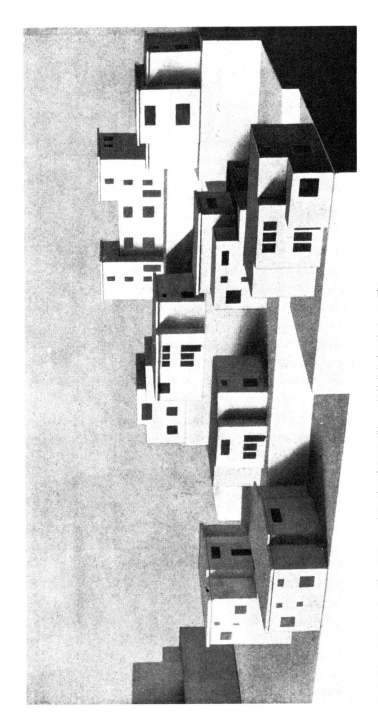

国立バウハウス建築科、ヴァイマール（W. グロピウス指導）、一規格化住宅のためのモデル

増築や再築の取り替えによって反復されるプレハブハウスユニットの同一原型による原型によるヴァリエーション

基本的な考え：大規模な規格化と大規模なヴァリエーションとの統合。1921

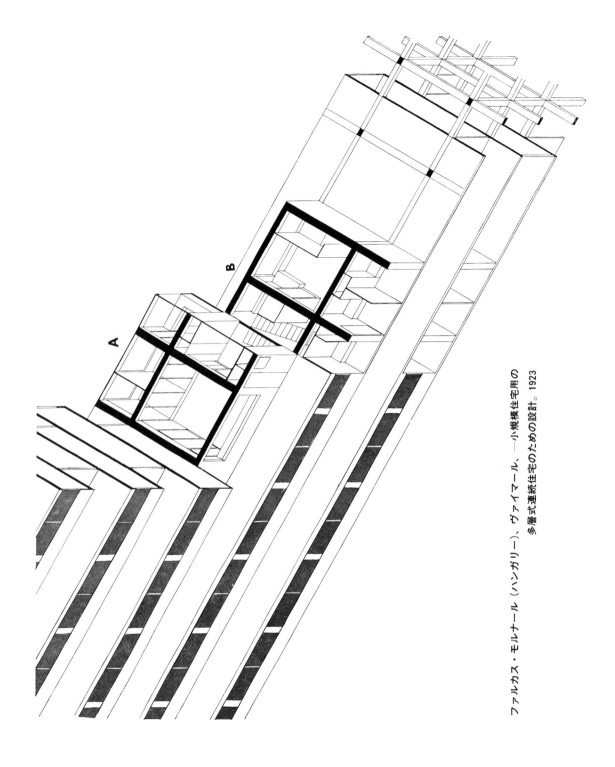

ファルカス・モルナール（ハンガリー）、ヴァイマール、一小規模住宅用の
多層式連続住宅のための設計。1923

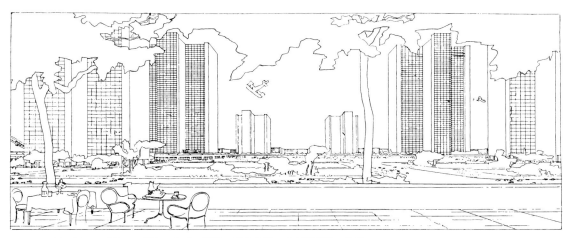

ル・コルビュジエ、パリ、一都市のための設計。都市空間。中央駅広場。1922

ル・コルビュジエ、パリ、一都市のための設計。住宅地区。1922

ル・コルビュジエ、パリ、一都市のための設計。都市への入口、車道。1922

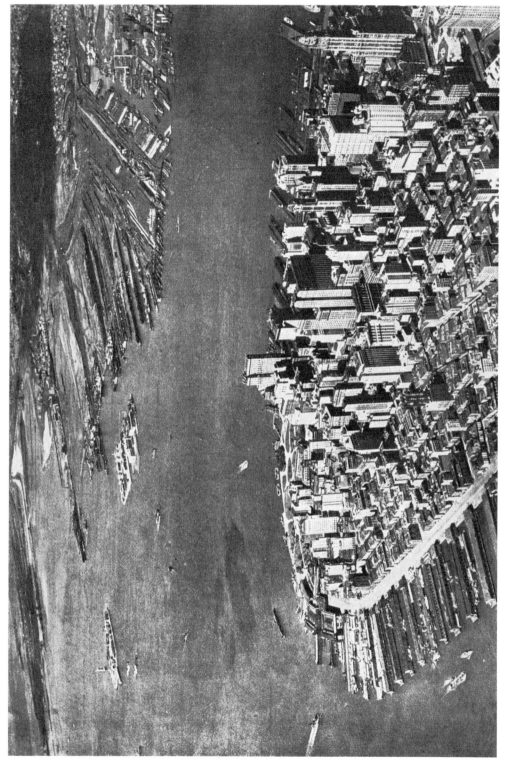

上空からみたニューヨーク・マンハッタン半島の眺望。
無計画な施設と思いおもいの様式形態の積み重ねにもかかわらず、摩天楼の簡明直截な巨大な形態を通じて、近代都市の特色が示されている。
垂直方向の展開はここではいうまでもなく、用地不足に起因するものである。

図 版 リ ス ト

翻 訳 者 解 説

1925年、バウハウス叢書第一巻の表題として登場し、いちやくのうちに世界の脚光をあびることとなった国際建築とは、グロピウスがヨーロッパ建築史上において、はじめて用いた呼称であったと同時に、この書に収録されたペーター・ベーレンスや、グロピウス等の建築図集さらにはまた、本書の序に示された、装飾本位であった過去の建築芸術への批判や、建築形態における機能の重視、機械や工業が建築造形において果すべき役割、といった幾つかの論点からも察せられるとおり、それは近代の機械工業社会そのものを基盤としながら、19世紀末に芽ばえ20世紀初頭にいたって発展した、合目的性や機能性を重んじた一連の近代建築に対する様式名といえるものであった。それはまた、建築というものが近代社会において果すべき役割や、近代建築が将来進むべき方向についても問おうとした呼び名でもあった。

そこで以下、このような国際建築について論ずるにあたり、本論ではその概念や意義についての理解を深めるために、主として、これが提唱されるに至った歴史的な背景について振り返ってみようと思う。そしてその手始めとして、ひとまず草創期のバウハウスに焦点をあて、バウハウス宣言文そのものを再度吟味することから手掛けてみよう。

1919年4月、バウハウスが設立されると同時に発表された宣言文はその冒頭において、あらゆる造形活動の最終目標が建築にあることを宣言し、このような目標を達成するために、かつての工房教育の復活やハントヴェルクの基礎訓練、建築を中心とした絵画・彫刻・工芸等の諸芸術の統合と、それらの共同作業の必要性、などを主張したものであった。すなわち、この宣言文は、一方において手工芸に支えられていた過去の職人時代への浪漫主義的な郷愁を、他方では新しい未来の建築を指向するユートピア的な思想を表明したものであった。それゆえ、このようなバウハウス宣言文の内容は、1911年のファグス製靴工場〔図版P.17〕や1914年のドイツ工作連盟ケルン展の際の事務所建築〔図版p.16〕といった、グロピウスが戦前戦中にいち早く発表していた近代的な建築作品を知る者には、おそらく、奇異な印象をあたえたことであろう。事実、この宣言文は、設立当初から、グロピウスと親しかった人たちからさえアナクロニズムと批判されたほどなので

112

ある。

ところで初期のヴァイマール時代、バウハウスの諸芸術家とも親交があり、みずからも表現主義運動をおこなったブルーノ・アドラーは当時を次のように回想している[1]。

　　表現主義の運動は相反する2つの方向に展開した。ヤーヌスのように、それは浪漫主義的な過去とユートピア的な未来とを夢想しつつ、前方にも後方にも立ち向かっていた。ドイツのアヴァン・ギャルドの若者たちは、過ぎ去った時代の神話化に傾倒し、中世の神秘主義者たちや、極東の諸宗教を好んだ。かれらの芸術的な試みは、プリミティブな作品のあどけなさや、新しく発見された異国風な世界によって影響された。こうして、単なる合理的なものの一切を拒否し、工業化や一般大衆を信じようとはしなかった。いいかえれば、この運動は、恐るべき方向に達しかねない現在の野蛮な現実からの逃避であった。しかしながら、この幻想的な態度はまた、人類が解脱に達しうるような人類の再生への楽観的な信念とも関連していた。

このようにバウハウスが設立された当時は、1918年11月に起きたドイツ革命の直後でもあり、表現主義の作家たちが過去を讃美する浪漫主義的な気分と、未来を志向するユートピア的な意識にひたりながら、意気盛んな活動を繰りひろげていたのである。これらの活動はちょうど同じころ、後述の幾つかの表現主義の集団結成を生むことにもなったが、バウハウス宣言文はなによりもまず、このような雰囲気のなかで草案され、作成されたのであった。それゆえ宣言文にみられる浪漫主義的な表現や、ユートピア的な主張、さらにはまた宣言文の全体にみなぎる感傷的な情趣といったものが、当時の表現主義運動のアヴァン・ギャルドの芸術家たちの芸術思潮を直接反映したものであったことはアドラーの記述からも容易に推察されうるところであろう。ところがバウハウス宣言文にあたえた、このような表現主義運動の影響は単にこれのみにとどまるものではなく、以下にみるように、表現形式の面やその他の内容など宣言文の多くの側面におよぶものであった。そこで次にまず、宣言文の文章表現の形式の面からその影響についてみてみることにしよう。

ドイツの表現主義運動は、「デイ・ブリュッケ」(1903)や「デア・ブラウエライター」(1911)の集団結成を通して展開されるようになり、第一次世界大戦の戦中戦後も、ヘルヴァルト・ヴァルデンの「デア・シュトウルム」(1910)の画廊を舞台に活発におこなわれていた。しかもこの運動は、絵画や音楽、文学や演劇などの芸術ジャンルばかりではなく、建築の領域にもおよぶものであった。とりわけ「デア・シュトウルム」の活動には初期バウハウスの多くの画家たちや、ブルーノ・タウトやアドルフ・ロースなどの建築家たちも参加し、革命的な芸術運動を繰りひろげていた。そしてこの集団の作家たちは、そ

の革命的な情熱や精神の面では、とりわけマリネッティによって唱導されたイタリアの未来派運動に呼応しており、1911年にはその宣言文 (1909) を≪デア・シュトウルム≫誌に掲載したほか、この翌年には、当画廊において未来派展の開催もおこなった。この未来派の宣言文は、バウハウス宣言文の末尾に「未来の新しい建築を希求し、構想し、創造しようではないか」とある語調と同じように、高揚した勧奨的口調のものであった。またこの運動に参加したタウトも、後述の1914年の論文のみならず、戦後の論文にも、たえず勧奨的口調の表現を用いていた。とくにタウトの場合にはのちに述べるように、「芸術労働評議会」での活動を通して、バウハウス宣言文の記述に直接影響をあたえていたのである。

ところで、表現主義の芸術思潮が宣言文やバウハウスにおよぼした影響のうち、とりわけ重要なのは以上の諸点よりも、むしろ、次の諸芸術統合の理念の表明にあたえた影響であったといわなければならぬだろう。

バウハウスの教育目標は宣言文とともに発表された綱領に記されているように、統一芸術作品 (Einheitkunstwerk) の形成という点にあった。実のところこのような目標がかかげられた背景には、かつて諸芸術が大建築芸術の不可分の構成要素として同一精神のもとに統一されていたのに対し、今日それは分裂し、統一性をまったく失なってしまったとの反省が、グロピウスの建築思想の根底にあったからであった。

そしてこのような、バウハウス創設当初におけるグロピウスの建築思想は、宣言文の表紙にみられたファイニンガーのゴシック建築の木版画や、彼が遠い将来に新しく形成されるであろう統一芸術作品について、しばしば〝未来のカテドラール〟と表現していたことなどからも明らかなように、まさに中世のギルド社会を理想としたものであった。

というのも彼にとってはゴシック時代こそ、すべての制作活動が建築を中心に、同一精神のもとに営まれていた過去のもっともすぐれた先例だったからである。それゆえにまたこのように、中世をこそ理想的な造形活動の時代と考えたグロピウスにとって、建築というものは特別な使命を荷うべき存在でもあった。それは、建築芸術が「さまざまな制作者の共同作業への可能性と結びついた」[2] 造形領域であると同時に、建築こそ「時代の精神的・物質的な能力の可視的な表現」[3] であるとみなしていたからであり、しかもまた建築が本来、現実の生活空間の場として実用生活と密接不離な関係にあるように、グロピウスが建築中心の諸芸術統合の思想を表明した背景には、実用的制作物をも含めた人間のすべての制作活動を、ふたたび芸術的創造の対象として捉えなおそうとする彼の造形思想が込められていたからであった。もちろん、このような彼の思想はのちに詳述するように、19世紀以来、芸術制作が国民生活全体との現実的な関係を失なって孤立化

の傾向をたどり、サロン芸術に象徴されるような芸術至上主義に甘んじてきたことへの反省に基づいていた。

さて、大戦前の1910年、さきにも触れた「デア・シュトゥルム」の運動に創設当初からかかわっていたアドルフ・ロースは≪ベルリン芸術結社≫において「建築について」[4]と題する記念すべき講演をおこなった。このとき彼はこのなかで、芸術の革命的な意義を説き、芸術は人類に未来への新しい道標と展望を示すものであるとの芸術思想をすでに表明していた。そしてそのちょうど4年後の1914年、こんどはタウトが≪デア・シュトゥルム≫誌に「一つの必然性」[5]と題する論文を発表し、ロースが表明したのと同じような芸術の神聖な使命を建築に賦与し、「単なる建築 (Architektur) ではなく、そのもとに絵画・彫刻・その他一切のものが共同して大建築を形成し、しかもその建築がふたたび、その他の芸術と同化するような壮大な建築 (ein groβartiges Bauwerk) の建設に従事しよう」という総合芸術の理念を表明したのであった。

そしてこののちの戦後の1918年2月、ドイツ革命に呼応して「芸術労働評議会」が結成されたとき、タウトは、この年の12月、この機関のための『建築綱領』を書き著わしたが、ここでも彼はふたたび、1914年の論文と同じように新しい建築芸術 (eine neue Baukunst) の翼のもとに、絵画・彫刻・工芸のあいだにいかなる境界もない共同作業がおこなわれるという総合の理念を表明したのであった。ただここで、とりわけ注目されるのは戦前では、建築というものが現実に構築されるべきBauwerkであったのに対し、戦後の場合には、建築はもはや建築物という具体的な形成物を意味するものではなく、いわば既成のジャンルを超えた新しい空間の造形を志向するBaukunstに変貌していたという点であろう。すなわちここでは建築＝Bauenとは、単に「建てる、造る、作る」の意味であり、それはいわばユートピア的な未来を建設する社会変革の術(Kunst)[6]にほかならなかったのである。すべての造形芸術が「造る」という創造活動のもとに統合され、そこに諸芸術の統合が達成されるというのがタウトの「バウエン」の意味するところであった。事実、タウトがこの当時構想したユートピア建築は、設計の段階に留まり、実際には建設されなかったのである。

タウトがこのような建築理念を表明した「芸術労働評議会」には、戦前戦中に活躍した表現主義の作家たちが多く参加していたし、バウハウスの最初のマイスターとなったマルクスやファイニンガーらも参加していた。と同時にグロピウス自身も、1919年2月から同4月までのあいだ、この評議会の議長をつとめていたのである。しかもまた1919年4月、同評議会がベルリンにおいて「無名建築家」展を開催した際、グロピウスはみずから、そのパンフレットに「建築芸術とは何か」と題する声明風の短文を寄せ、このな

かで「未来のカテドラール」(Zukunftkathedrale) という表現を用いるとともに、建築・彫刻・絵画等のすべてが、ふたたび一つの形態のもとに統一されるという創造性の理念を表明したのである。これはもちろん、タウトと共通した総合の理念の表明であったが、そればかりではなくこの短文には、バウハウス宣言文とまったく同一の文章が含まれていた。このことはこの当時のグロピウスが、同評議会と創設当初のバウハウスとをまったく区別していなかったことを証明するものであると同時に、幻想的、ユートピア的な論調とともに、諸芸術総合の理念を表明したバウハウス宣言文の基調がなによりも、戦前戦後のドイツ表現主義の思潮を直接反映したものであったことを証拠づけるものであろう。

ところで、グロピウスは1923年に公刊した彼の最初の著書『国立バウハウスの理念と組織』において、バウハウス創設の歴史的な背景について次のように述べていた[7]。

> アカデミーの発展につれて、国民全般の生活に浸透していた真の国民芸術は漸次死滅してしまい、生活から遊離したサロン芸術のみが残った。この芸術は、結局、19世紀においては、より大きな建築的統一とは無関係な個々の絵画にしか関心がなかった。しかし、19世紀後半になると、このようなアカデミーの荒廃作用に対する抗議運動が勃興しはじめた。英国ではラスキンやモリス、ベルギーではヴァン・ド・ヴェルド、ドイツではオルプリッヒ、ベーレンス（ダルムシュタット芸術家村）などが、そしてついには、ドイツ工作連盟が、企業界と創造的な芸術家とを再統一する足掛りを探求し、発見したのである。

この記述の内容についてまず注目されるのは、これがバウハウス設立後のまもない頃に、グロピウス自身がバウハウス創設の歴史的な基盤について、はじめて言及したものであったにもかかわらず、このように彼は表現主義運動が初期のバウハウスにあたえた影響についてまったく触れていなかったという点であろう。だがしかしこの影響については、彼はあえて言及しなかったといった方が正しいであろう。事実、初期バウハウスにおける表現主義的な様相については、第2次世界大戦後、初期時代のマイスターや学生たちの思い出や日記などが次々に刊行されるようになって、はじめて論じられるようになったのである。たとえばヘルムート・フォン・エルファやオスカー・シュレンマー、ロータル・シュライヤーといった人たちの著作は、そうしたヴァイマール時代の表現主義的な傾向を強く印象づけるものであったし、またミュンヘンで開催された世界初の「バウハウスの画家」展 (1950) もそうした評価のきっかけとなった。ではなぜ1923年の記述においてグロピウスは初期の表現主義的な様相についてあえて言及しようとしなかったの

か。

バウハウスは創設4年後の1923年の夏、はじめてこの間の成果を世に問うために、バウ
ハウス大展覧会を開催した。このときバウハウスの指導理念として新たに掲げられたの
が、「芸術と技術——新しい統一」(Kunst und Technik－eine neue Einheit) というスロー
ガンであった。この理念が、この後のバウハウスの性格を規定する、いかに大きな活
動指針であったかは、バウハウス第3代の学長を務めたミース・ファン・デア・ローエ
が、1953年5月、バウハウスの歴史を振り返って、「バウハウスは、決して明確な計画を
そなえた研究機関ではなく、それは一つの理念であった。しかも、グロピウス自身が、
この理念を非常に簡潔に表現したのである」[8]と語ったところにも明らかであろう。そし
てこの場合、スローガンの技術が、産業革命以降発展してきた近代工業の機械技術を意
味するものであったことはいうまでもないことであろう。この技術こそ19世紀から20世
紀前半を通じて新しい形式言語や新たな美学を要求してきたものにほかならなかったの
である。そしてまたそれは、やがて機能主義の造形原理を生みだしたが、バウハウスの
もっとも大きな成果の一つは、まさにこの機能主義の形成とその発展に果した役割にあ
ったといわなければならないのである。それゆえこのような、バウハウスの業績の観点
からみた場合、1923年の記述に初期バウハウスの表現主義的様相が意図的にはぶかれた
ことも、おのずと理解されるところであろう。

さて、さきのグロピウスの指摘のうち、アカデミーやサロン芸術への批判は、のちに述
べるように、これらのものが国民生活から遊離し、その結果、たとえばゴシック芸術の
ような建築的統一を完全に失なってしまったことへの批判であった。事実、19世紀の芸
術的情況は、諸芸術が実用的世界とは無縁な存在となり、アカデミーの芸術思想を反映
して、いわゆる「芸術のための芸術」や、過去様式の装飾モティーフの模倣に終始する
といった、歴史主義の立場が支配するものとなっていた。そしてこのような芸術的情況
からの離脱を目標にかかげ、新しい芸術運動を展開したのが、この世紀後半のモリスの
アーツ・アンド・クラフト運動であり、ベルギーやフランスのアール・ヌーヴォー、ド
イツのユーゲントシュティール、ドイツ工作連盟等であった。これらの運動は主として、
建築や工芸の領域で展開されたが、これらのもののうち、アーツ・アンド・クラフト運
動以後の芸術運動に胚胎する革新的な動向を、当時ではとくに近代運動と呼んでいた。
ところで、このような近代運動 (Moderne Bewegung) がドイツの建築や工芸の指導者た
ちのあいだで口にされ始めたのは1895年頃のことであった。これは19世紀末の他のヨー
ロッパ諸国の場合と同じように、ラスキンやモリスのアーツ・アンド・クラフト運動の
影響を直接うけたものであったが、この近代運動とは彼らドイツの指導者たちのあいだ

では因襲に反対し、工業側のきまりきった繰り返し作業とも闘って、家庭環境や日常使用の諸対象の領域にも近代人の芸術感情を表現しようとした、すべての進歩的な努力を意味する言葉[9]であった。と同時にそれは、手工芸の復興を目標にかかげたアーツ・アンド・クラフト運動とも根本において異なり、なによりも産業美術そのものの革新と、その新しい方向づけをめざす運動であった。というのはこの時代の産業美術もまた、やはり歴史主義的な態度に支配されていたからである。たとえば1873年のウィーン万国博や、1876年、ミュンヘンで開催された第1回ドイツ工芸展ではルネッサンス様式が模倣されたし、1880年代にもまた主として、この様式が模倣された。この後にはバロックやロココ様式、アンピールやルイ16世様式、日本美術といった具合に、過去の様式や他国の形式模倣がためらわれることなく盛んにおこなわれていた。そこで彼らは、このような歴史主義の態度に終始することは、機械生産を本質とした近代の新しい課題を解決しようとするとき、その妨げになるにちがいないと考え、こうしたなかで歴史主義的傾向のない一切の造形指向に対して近代性を意識し、産業美術のための新しい様式を模索しはじめたのである。

ドイツにおいてこのような近代運動へのきっかけを最初にあたえたのは、1893年のシカゴ万国博覧会であった。この博覧会に出品されたアメリカの各種の工芸品はドイツの産業製品とは対照的に、実用的かつ衛生的な合目的的原理と、新しい個人趣味とが調和したもので実用芸術（Nutzkunst）が今後進むべき方向をはっきり示していたのであった。ところがこの新しいアメリカ趣味は要するにイギリスの植民地芸術にほかならなかったので、ドイツではやがて、英国様式として英国趣味がはやることとなった。すなわち19世紀後半の英国では、アーツ・アンド・クラフト運動の進展にともなって、建築や工芸の改革が進んだ結果、簡素さや合理性を重んじた造形様式がすでに生みだされていたのであった。英国では当時、このような新しい様式のことをモダン・スタイルと呼んでいた。こうして米国や英国から、合目的的な実用調度品や食器、明るくて簡素な形式の家具類などが数多く輸入されるようになる一方、他方ではこれにともなって、産業美術の領域ではふたたび、その外面的な形式模倣がはじまり、英国商標つきの粗悪な安物品が市場に出まわるようにもなった。このような情況は19世紀末では、多かれ少なかれ、他のヨーロッパ諸国でも同様であった。

そしてちょうどこのころ、このような英国趣味の影響から脱しようとして、新しく台頭したのが、まさにアール・ヌーヴォーやユーゲントシュティールだったのである。この新しい芸術運動は、とりわけ近代運動や産業美術のその後の発展にとって大きな成果をもたらした。というのも、この運動は機械を否定し、鉄の使用を嫌ったモリスの運動と

118

は根本において異なり、現代社会における機械の意義を認め、建築や工芸の素材として鉄をおおいに賞用したからであった。と同時にこの運動は、歴史主義の造形態度を否定し、過去のいかなる様式ともかかわりのない、近代の新しい造形様式を生みだそうとする芸術意識に支えられていたからである。たとえばドイツでは、意気盛んな若い芸術家たちのあいだに「近代的感情から新しい様式を形成する役割」[10] や「産業美術における芸術的指導」[11] といったものも自らの責務であるとの意識が芽ばえ、こうした意識が彼らの信条とすらなったのであった。ヘルマン・オプリスト、ブルーノ・パウル、リヒャルト・リーマーシュミット、ベルンハルト・パンコックなどはみな、そうした若いユーゲントシュティールの作家たちであった。彼らの多くは画家から応用芸術に転向し、合目的的な形態や素材の卒直さ、新しい趣味といったものを造形理念としながら、家具や調度品を製作するとともに、その他の応用美術品にも取り組んでいった。1897年、彼らによって結成された「ミュンヘン手工芸共同工房」は、外国かぶれと闘い、芸術家・生産者・消費者のあいだに活気ある関係を築き、国民芸術を助長することを目的として設立されたものであった。カール・シュミットがこの翌年に結成した「ドレスデン手工芸工房」も同様な趣旨に基づくものであった。

ところがこのユーゲントシュティールの芸術は、自由かつ独創性のある曲線様式や、幾何学的形態の装飾芸術として英国様式や歴史主義に取って替わった、世紀転換期のまったく新しい芸術様式であったにもかかわらず、その転向がごくわずかの実践的芸術家によってあまりにも手際よくおこなわれたため、その成果はさしあたり一般大衆にまではおよばなかった。すなわち趣味高尚な者にとっては、新しい様式の製品はあまりにも質素で、いわば試作品のようなものでしかなかったし、他の者にとっては高価すぎた。しかもその形態的特徴が、個々の作家の装飾本能や個性に基礎をおいたものであったため、非個性的な製作を本質とした機械生産にはおよそ適合できるものではなかった。それゆえ、それは国民性に根ざし、国民大衆に応えた芸術ではなく、芸術家にとって興味のある芸術品でしかなかった。多くは販売困難な展覧会用の芸術品[12] であった。このため工場主も、こうしたユーゲントシュティールの作家たちの、信用の定まらない製品をあえて製作しようとはしなかった。しかし反面、美術産業の領域では、またしても心ない工業家や偽造者によって、軽率な形態模倣がおこなわれるようにもなった。〝安かろう悪かろう〟 (billig und schlecht) [13] が美術産業界の経済原則となり、販売力や輸出力のある製品であれば、どんな形態のものであれ模倣され、製造された。こうして歴史主義やユーゲントシュティールの形態模倣という現象が、20世紀初頭のドイツの美術産業界にふたたび蔓延することとなり、このような情況がドイツ工作連盟を設立させる直接の原動力

となったのである。

1907年、こうして結成されたドイツ工作連盟は、20世紀初頭のドイツが急速な近代化と工業化の進展にともなって、産業製品の粗悪化という事態を招くようになっていたとき、そうした産業製品の質的向上をはかるために、創造的芸術家と生産工業との統合を目的として組織されたものであった。それはいわば、歴史様式の否定とともに、建築や工芸の新しい様式形成を標榜して前世紀末に始まったドイツ近代運動のもっとも意義ある成果であった。そしてここでは、芸術と工業、および手工作の各おのの共同作業を通して、良製品の生産に励むことがドイツ文化再興の課題であるとみなされた。この意味でこの連盟は、それまでは単に実用的物品としか考えられていなかった産業製品を一般的な文化事業の一断面とみなし、捉えなおそうとしたすべての者の集合の場でもあった。またこの運動が特徴としたところは当初から、機械と真正面から対決し、これに固有の形態をあたえようとする態度を取ったことにあった。ちょうどこのころ、芸術と工業、芸術と機械といった論文や講演、さらには芸術と近代工業生産との関連を芸術的視点からはもとより、経済的な側面からも捉えなおそうとする主張が多く見られるようになったことはこの当時、機械や工業の制作問題がいかに緊要かつ大きな課題となっていたかを如実に示したものといえるだろう。1902年、ヘルマン・ムテジウスが発表した「芸術と機械」[14] と題する論文は、まさしくそうしたものの一つであり、要約するとおおむね次のような内容であった。

まず彼は、モリスの美術工芸運動に関して、それは民衆のための芸術の理念から出発しながらも、根本において、手工芸の復興をめざしたものであったため、製品は結果として非常に高価なものとなり、せいぜい金持ち階級の者だけがそれらを購入しえただけであると述べ、国民経済の視点からモリスの工芸思想の矛盾を指摘し、批判した。手工品はたしかに良い製品であるにしても、大量かつ安価に制作されないかぎり、それは国民の日常的使用に応えうるものとはならないと主張したのであった。そこで今日の生活状況に照応したものは、機械制作であり、その正しい導入こそ今日の近代芸術領域におけるもっとも困難、かつもっとも重要な課題であると論じたのである。したがっていま必要なことは、芸術的観点にたって機械製品を問いなおすことであった。ムテジウスの主張するところによると、工業製品をただちに非芸術的とみなす考えは、実用的な形式以外の何らかの附加物に対してのみ芸術的と呼んできた旧来の美学に、その責任の多くを帰すべきものであった。すなわちつり橋、機関車、自転車など旧来の芸術解釈のわく内にはなかった新しい造形物、つまり模倣すべき先例のない、合目的的で純粋な形式の技

術的構造物に対し、いまや新しい美の感情が生まれているし、このような美の感情に応じて当然、美の判断も変わらなければならない、というのが彼の主張するところであった。そしてまたムテジウスは、ここに成立した新しい様式に対し旧来の芸術様式と同等の資格をあたえ、合目的的様式（Zweckmässigkeitsstil）、あるいは機械様式（Maschinenstil）と呼んだのである。このような合目的的な形成物は、19世紀後半のヨーロッパに生じた新たな経済関係や交通機関、新しい構造原理、鉄やガラスといった新素材等々から生まれてきたもので、もっぱら近代生活の諸もろの要求に応えたものであった。

このののちムテジウスは、以上の主張をさらに発展させて「新しい活動は、新しい尺度と新しい原則とをともなった新しい美学法則を生む」[15]と述べ、純粋に技術的な表現形式の機械製品に対して、これまでになかったまったく新しい形式美と新しい美学が誕生したことを指摘したのであった。ムテジウスは、ここに生まれた新しい美をザッハリッヒカイトという概念で表現したが、この言葉はもともと英国のアーツ・アンド・クラフト運動の発展とともに成立した、建築や工芸領域における単純かつ合理的な様式に対し、その称讃の辞として彼が適用した「合理的ザッハリッヒカイト」（vernünftige Sachlichkeit）に由来するものであった。またムテジウスとともに、ドイツ近代運動の精神的な指導者となったアンリ・ヴァン・ド・ヴェルドは、このような、機械製品の合目的的な形態特徴のなかに見いだされる美を合理美（vernunftgemäße Schönheit）と称し、その美的特質について論じようとした[16]。さらに技術美（technische Schönheit）と呼び、新しく誕生したこれらの美について論じる試みもおこなわれた。たとえばパウル・ヴェルトハイムによると[17]、技術美が成立した近代の社会的な基盤は機械技術がもたらした次のような機能的力動感にあふれた情景のなかにあった。

> ハンブルク港＝もっとも近代的な印象の万華鏡。すべてが活気に満ちたエネルギーであり、力を展開し、目的に向って努力し、すべてが大胆に、よどみなく、合目的的に熟慮されており、また巨大である。警笛と煤煙。あわただしい往来。蒸気船、帆船、ランチが海面で踊り、ドックや造船架からは、たえず槌を打つ音が鳴り響き、岸壁には、荷揚機がブンブンと音をたて、クレーンがガラガラ鳴り、巨船の船腹から巻き上げられる船荷が、ガチャガチャと鳴る鎖でうめいている。

このような情景とともに橋梁・機関車・駅といった鉄骨建造物、すなわち近代の機械技術がもたらした数々の飾りのない構造物は、一方ではたしかにそれ自体がすでに造形的にも、新しい美の感情を誘起する形式的特徴を充分にそなえたものとなっていた。しかしながら他方では、当時、自由主義思想の政治家としてすでに、国家的な名声を博していたフリードリッヒ・ナウマン[18]が1904年、工業の未来は生産品に価値を付与する美術

に依存するものであると述べる一方、現代美術の受容者はすでに国民大衆であり、そうした国民大衆に対し量産を約束する機械の製品の質的向上をはかることこそ現代芸術の重要な課題であると主張したように、近代工業における機械制作を芸術的視点からも捉えなおし、機械製品のデザインに一定の新しい指針をさし示すことが、ドイツ近代運動の指導者たちにとってもっとも緊要な課題となっていたのである。ドイツ工作連盟のもっとも大きな設立目的は、まさにこのような課題に取り組むことにあった。

そしてこのようなドイツ工作連盟が設立の当初、自らの活動の中心課題としたものがさきにも触れたように、製品の品質というテーマだったのである。ところがこの品質というものの概念は、当初のうちはさほど明確には把握されていなかった。たとえばテオドール・フィッシャー[19]は、品質とは製品形態の側面に端的にあらわれるものであるとしながらも、それは一般的な言葉の使用法では上品な（anständig）というほどの意味であり、使用素材や技術的完成、形態や色彩の点で良い場合に用いられる表現であると考えていた。ヴァン・ド・ヴェルド[20]の場合にも同じように、品質についてはデザインの芸術的な価値と、製品の出来具合いや使用素材といったものを峻別せず、形式的なものと、技術的・物質的なものとを混同していた。このように、設立の当初では一般的には素材の良さと、外見上の良さとが混同され、両者はおのずから関連し合うものと考えられていた。そしてこうした品質の解釈から一歩踏み出して、製品の品質というものを形式的な側面から捉え直し、デザイン活動における一定の指針を確立するようになったのは、1911年に開催された第4回工作連盟年次総会以降のことであった。この総会のとき、ムテジウスは「精神的なものは、物質的なものよりもはるかに重要であり、フォルムは、目的・素材・技術というようなものよりもはるかに高い位置にある。これら3つの物質的な要素は完全に解決されうるとしても、もしフォルムがなければ、われわれは未だ野卑な世界に生きていることになろう」[21]と述べ、品質というものの解釈をもっぱら形式的な側面から捉え直すよう主張したのであった。もちろん、ここに指摘された目的・素材・技術といった項目は、ゼンパーにはじまる、19世紀中葉以降の唯物主義的な様式理論において造形様式の3つの規定要素とみなされてきたものであるが、ムテジウスがここに唱えようとしたフォルムとはいうまでもなく、そうした物質的な要因によって決定されるものではなく、構築的なもの（das Architektonische）の造形を意味する言葉であった。そしてこの場合、構築的とはすなわち、時代における人間の精神活動の所産ともいうべきものであり、この意味でフォルムとは、構築的な精神文化の可視的な表現であるとみなされた。そしてこのような観点から、ムテジウスは構築的な文化の再興こそ「あらゆる芸術にとっての基本要件」[22]であると主張したのであった。かくして、製品の外見

122

上の良さと素材の良さとを混同してきた従来の「品質」解釈が是正されるようになるとともに、構築的なものの美的形成の方向として定型的なもの（das Typische）、すなわち、規格化の原理が新たに提起されたのである。ここに至って、ムテジウスがドイツ近代運動のなかで推進しようとしてきたザッハリッヒなものの造形理念は、単に様式傾向として意識されていたものでしかなかったこれまでの段階から脱し、それ固有の美的形式の指針を確立することができたのであった。そしてユーゲントシュティールや歴史様式の模倣といった、これまでの造形傾向から真に離脱しうる、機械製品の品質の概念がここにはじめて成立することとなったのである。

こうして、1914年、規格化の方向がドイツ工作連盟のこれからの活動方針として正式に提言されたのである。規格化の原理こそ、機械化された現代の工業生産方式にもっとも適合するものであり、かつこのものこそこれからの様式表現を可能にする美的形成の原理にほかならぬ、というのがムテジウスの提言の主たる理由であった。ところが連盟のなかには、芸術というものは本来的に個人の自由な創意に基づく創造行為であるという芸術観が根強く存在していたため、規格化の是非をめぐって「規格化か個性か」の対立論争——詳しくはバウハウス叢書第3巻『バウハウスの実験住宅』の解説を参照のこと——が起きることとなった。しかしこの後の工業美術の展開はむしろ、規格化の原理が芸術創造にとっても豊かな表現を可能にするものである——このことについてはバウハウス叢書第13巻『キュービズム』の解説を参照のこと——ことを証明していった。そしてこの間の推移を理論的にも、実際的にも指導していったのが自らも工作連盟の会員であったグロピウス自身であり、その教育機関としてのバウハウスにほかならなかったのである。

バウハウスが創設されるに至った経緯は、おおよそ以上に述べたとおりであるが、最後に、本論においてこれまでに見てきたところからまず第一に指摘しうることは、バウハウスは初期の、一時期の表現主義的な傾向を別とすれば、なによりもドイツ近代運動の落し子であり、それゆえにドイツ工作連盟の造形理念の継承者にほかならなかったという点であろう。したがって本書において、グロピウスが近代建築の新しい動向として示そうとした国際建築とは、規格化の原理に照応した建築形式や様式的特徴をもった近代建築の総称であったと同時に、バウハウスを創設し、この教育機関において実現しようとした、グロピウスの建築思想の簡潔かつ適格な表現であったといわなければならない。本書が、バウハウス叢書の第1巻として上梓されたのも、主たる理由はまさにこの点にあったといえよう。

〔註〕

1) Bruno Adler : Weimar in those days……(1964), in ; Bauhaus and Bauhaus People, pp. 22〜23.

2) Walter Gropius : Idee und Aufbaudes Staatlichen Bauhauses, in ; Staatliches Bauhaus Weimar 1919〜1923(Kraus Reprint), 1923, S. 7.

3) Ibid. S. 7.

4) Adolf Loos : Über Architektur, in ; Der Sturm 1, No. 42, 1910. アドルフ・ロース「建築について」(伊藤哲夫訳『装飾と罪悪』,中央公論美術出版, 昭和62年刊, 93〜107ページ所収)。

5) Bruno Taut : Eine Notwendigkeit, in ; Der Sturm 4, No. 196〜197, 1914, S. 175.

6) 土肥美夫「表現主義芸術運動におけるユートピア建築思想の生成」、「美学」88号、pp. 13〜25.

7) Walter Gropius : op. cit., S. 8.

8) Siegfried Giedion : Walter Gropius, Mensch und Werk, 1954, S. 29.

9) Richard Graul : Deutshland, in ; do. : Die Krisis in Kunstgewerbe, 1901, S. 39.

10) Ibid., S. 41.

11) Ibid., S. 41.

12) Ibid., S. 45.

13) Hermann Muthesius : Die Werkbundarbeit der Zukunft, 1914, S. 39.

14) Hermann Muthesius : Kunst und Maschine, in ; Dekorative Kunst V, 1902, S. 141〜147.

15) Hermann Muthesius : Das Moderne in der Architektur, in ; do. : Kunstgewerbe und Architektur, 1907, S. 32.

16) Henry Van de Velde : Vernunftgemäβe Schönheit, in ; do. : Essays, 1907, S. 77ff.

17) Paul Westheim : Technische Schönheit, in ; Sozialistische Monatshefte, 1914, S. 561.

18) Friedrich Naumann : Die Kunst in Zeitalter der Maschine, in ; Kunstwart, 17. Jahrg., Zweites Juliheft, 1904, S. 317〜327.

19) Theodor Fischer : Referate, in ; Die Veredelung der Gewerblichen Arbeit in Zusammenwirken von Kunst, Industrie und Handwerk, 1908, S. 3〜17.

20) Henry Van de Velde : Kunst und Industrie, in ; op. cit., S. 160.

21) Hermann Muthesius : Wo stehen wir ?, in ; Jahrbuch des Deutschen Werkbundes 1912, S. 19.

22) Ibid., S. 25.

<div align="right">貞　包　博　幸</div>

補　遺

19世紀末に始まりドイツ工作連盟、バウハウスへと展開していった近代運動については前段の「翻訳者解説」において詳しく取り扱った。この過程で誕生した建築や工芸、デザイン領域における20世紀の合理的、機能的、構成的な造形様式は一般にモダニズムと呼ぶが、その教育機関の名に因んでバウハウス様式ということもある。またインターナショナル・スタイルと呼ばれたりもするが、この場合、インターナショナルとは周知のとおり、本書の「INTERNATIONALE ARCHITEKTUR」から援用したもので、スタイルはオランダのDe Stijlから取ったものである。

このような様式名称成立の観点から見ただけでも、バウハウス叢書第1巻の本書はきわめて重要な歴史的位置付けにあるわけだが、それにもかかわらず、この本がわが国において完全な形で邦訳刊行されたのは1991年版の本書が最初であった。しかし、さいわいにも、これを補完するかのように、そのわずか3年後に建築史家の佐々木宏氏による浩瀚な研究書『「インターナショナル・スタイル」の研究』（相模書房、1995年、561ページ）が出版され、インターナショナル・スタイルの呼び名誕生の背景とともに、この様式について取り上げてきた幾多の著書や論文に間違った認識や誤記があったことも明らかにされた。ここに示された数々の指摘は本書にとっても重要な内容なので、以下、その要点について簡略に触れておくこととしたい。

イターナショナル・スタイルの呼び名が近代建築史上はじめて誕生したのは1932年、ニューヨーク近代美術館にて近代建築展が開催されたときのことであった。そのとき準備にあたったのは館長のアルフレッド・バー、学芸員のフィリップ・ジョンソン、および展覧会に協力したヘンリ＝ラッセル・ヒッチコックであったが、アメリカ開催という特殊事情から3冊の本が出版された。1冊は建築展のためのカタログ、もう1冊はこのあと全米12箇所で開催された巡回展用の図録で出版元はいずれもMuseum of Modern Art, W. W. Norton & Companyであったが、さらにもう1冊が展覧会用とは別にW. W. Norton & Companyから出版された。カタログのタイトルは*Modern Architecture: International Exhibition*、全米用は同一内容の*Modern Architects*、もう1冊が*The International Style: Architecture since 1922*、というタイトルの著書であった。このこ

とからすると、インターナショナル・スタイルの呼び名は展覧会に関連して誕生したものだったとしても、展覧会そのものの名称ではなかったことになるが、以上3冊の出版年が同じ1932年であったことから、この呼称があたかもニューヨークの近代建築展の呼び名であったかのような誤解が生じた、というのが佐々木氏の指摘するところであった。

出版の前後関係から言えば、フィリップ・ジョンソン、およびヘンリ゠ラッセル・ヒッチコックは展覧会の準備のために2年ほどの歳月を費やして、幅広く、欧米における近代建築の発展を証するための資料収集にあたった。当展のそもそもの目論見はアメリカの建築界が遅れをとっていた現状を全米の人々に知らしめることにあったが、そこに見えてきた一つの様相がヨーロッパ諸国の近代建築に見られたインターナショナルな傾向であった。そして、当初はこれをニューヨーク展のカタログとして作成する予定だったようだが、そうなると、ヨーロッパ主体となってしまうことから同館の理事会のメンバーからアメリカと諸外国との作家数を同じにすべしとの異論が出され、そのためにやむなくこれをあきらめというのである。その結果、カタログには当時有機的建築家としてすでに名を知られていたフランク・ロイド・ライトをはじめアメリカの建築家が数多く含まれることとなり、近代建築展とは言いながらも、およそインターナショナル・スタイルとはかけ離れた展示内容になってしまった。そのために、カタログとは別に新しい建築デザインの指針を示す意図から、*The International Style: Architecture since 1922*、を出版したというわけである。

それはそれとしても、1927年刊の本書の「第2版へのまえがき」(9ページ) にグロピウスはこう記している。1925年の第1版以来、この著書が示した近代建築の方向やその様相は、汎ヨーロッパ的な拡がりをみせており、その折に予感したことが今日ではいまや現実のものとなっている。第1版の編集作業は少なくとも1924年の夏には終えていたようなので、そのわずか3年ほどの間にかれの認識が変化したことをこのように述懐しているのである。しかし、正しく言えば、そのような近代建築の方向に対するかれの認識は予感というよりも、むしろ絶えず確信していたものだった。

グロピウスは1910年ころから建築家としての活動を開始して以来、前段の解説で詳述した通り、機械工業時代における建築家としての自分の役割を終始一貫追い求めてきた。それゆえに、装飾の忌避、マッスの否定とヴォリュームによる表現、標準化部材の使用に基づく構造の規則性とそれによる形態の美的表現といったインターナショナルの特徴はかれにとっては、本書の「第2版へのまえがき」の言に従えば、「われわれの技術時代の新しい建築精神」から生まれた成果に過ぎなかったのである。こう見ると、グ

ロピウスはいち早くから、卓越した先見の明を持って 20 世紀の未来を展望していたこ
とになるが、この書はまさにその証しにほかならないのである。なお、本書に国際建築
の事例として収録されたグロピウス（17、22 ページ、）、リートフェルト（76 〜 77 ページ）、
コルビュジエ（84 〜 86 ページ）の作品は世界文化遺産として登録されていることを最後
に付け加えておきたい。

2020 年 4 月 10 日

貞 包 博 幸

新装版について

日本語版『バウハウス叢書』全 14 巻は、研究論文・資料・文献・年表等を掲載した『バウハウスとその周辺』と題する別巻 2 巻を加えて、中央公論美術出版から 1991 年から 1999 年にかけて刊行されました。本年はバウハウス創設 100 周年に当ることから、これを記念して『バウハウス叢書』全 14 巻の「新装版」を、本年度から来年度にかけて順次刊行するはこびとなりました（別巻の 2 巻は除外いたします）。

そこでこの「新装版」と、旧版——以下これを平成版と呼ぶことにします——との相違点について簡単に説明しておきます。その最も大きな違いは造本にあります。すなわち平成版の表紙は、黄色の総クロース装の上に文字と線は朱で刻印され、黒の見返し紙で装丁されて頑丈に製本された上に、巻ごとに特徴のあるグラフィック・デザインで飾られたカバーがかけられています。それに対して新装版の表紙は、平成版のカバー紙を飾るのと同じグラフィック・デザインを印刷した紙表紙で装丁したものとなっています。この造本上の違いは、実を言えばドイツ語のオリジナルの叢書を見習ったものなのです。オリジナルの『バウハウス叢書』は、すべての造形領域は相互に関連しているので、専門分野に拘束されることなく、各造形領域での芸術的・科学的・技術的問題の解決に資するべく、バウハウスの学長ヴァルター・グロピウスと最も若い教師ラースロー・モホリ=ナギが共同編集した叢書で、ミュンヘンのアルベルト・ランゲン社から刊行されました。最初は 40 タイトル以上の本が挙げられていましたが、1925 年から 1930 年までに 14 巻が出版されただけで、中断されたかたちで終わりました。刊行に当ってバウハウスには印刷工房が設置されていたものですから、タイポグラフィやレイアウトから装丁やカバーのデザインなどハイ・レヴェルの造本技術による叢書となり、そのため価格も高くなってしまいました。そこで紙表紙の装丁で定価も各巻 2 〜 3 レンテンマルク安い普及版を同時に出版しました。この前者の造本を可能な限り復元したものが平成版であり、後者の普及版を踏襲したのがこの「新装版」です。

「新装版」の本文については誤字誤植が訂正されているだけで、「平成版」と変わりはありません。但し第二次世界大戦後、バウハウス関係資料を私財を投じて収集し、ダルムシュタットにバウハウス文書館を立ち上げ、1962 年には浩瀚なバウハウス資料集を公

128

刊したハンス・M・ヴィングラーが、独自に編集して始めた『新バウハウス叢書』のなかに、オリジナルの『バウハウス叢書』を、3 巻と 9 巻を除いて、1965 年から 1981 年にかけて解説や関連文献を付けて再刊しており、「平成版」ではこの解説や関連文献も翻訳して掲載してありますが、「新装版」ではこれを削除しました。そのため「平成版」の翻訳者の解説あるいはあとがきにヴィングラーの解説や関連文献に言及したところがあれば、意が通じないことがあるかもしれません。この点、ご了承願います。
最後になりましたが、この「新装版」の刊行については、編集部の伊從文さんに大層ご尽力いただき、お世話になっています。厚くお礼を申し上げます。

2019 年 5 月 20 日

<div align="right">編集委員　利光　功・宮島久雄・貞包博幸</div>

新装版 バウハウス叢書 **1** 国際建築

2020年7月25日　第1刷発行

著者　ヴァルター・グロピウス
訳者　貞包博幸
発行者　松室 徹
印刷・製本　株式会社アイワード

中央公論美術出版
東京都千代田区神田神保町1-10-1 IVYビル6F
TEL: 03-5577-4797　FAX: 03-5577-4798
http://www.chukobi.co.jp
ISBN 978-4-8055-1051-3

BAUHAUSBÜCHER

新装版 **バウハウス叢書** 全**14**巻

編集: ヴァルター・グロピウス　L・モホリ=ナギ
日本語版編集委員: 利光 功　宮島久雄　貞包博幸

			挿図	本体価格	
				上製	[新装版]並製
1	ヴァルター・グロピウス 貞包博幸 訳	国際建築	96	5340 円	2800 円
2	パウル・クレー 利光 功 訳	教育スケッチブック	87	品切れ	1800 円
3	アドルフ・マイヤー 貞包博幸 訳	バウハウスの実験住宅	61	4854 円	2200 円
4	オスカー・シュレンマー 他 利光 功 訳	バウハウスの舞台	42 カラー挿図3	品切れ	2800 円
5	ピート・モンドリアン 宮島久雄 訳	新しい造形（新造形主義）		4369 円	2200 円
6	テオ・ファン・ドゥースブルフ 宮島久雄 訳	新しい造形芸術の基礎概念	32	品切れ	2500 円
7	ヴァルター・グロピウス 宮島久雄 訳	バウハウス工房の新製品	107 カラー挿図4	5340 円	2800 円
8	L・モホリ=ナギ 利光 功 訳	絵画・写真・映画	100	7282 円	3300 円
9	ヴァシリー・カンディンスキー 宮島久雄 訳	点と線から面へ	127 カラー挿図1	品切れ	3600 円
10	J・J・P・アウト 貞包博幸 訳	オランダの建築	55	5340 円	2600 円
11	カジミール・マレーヴィチ 五十殿利治 訳	無対象の世界	92	7767 円	2800 円
12	ヴァルター・グロピウス 利光 功 訳	デッサウのバウハウス建築	およそ 200	9223 円	3800 円
13	アルベール・グレーズ 貞包博幸 訳	キュービスム	47	5825 円	2800 円
14	L・モホリ=ナギ 宮島久雄 訳	材料から建築へ	209	品切れ	3900 円

CHUOKORON BIJUTSU SHUPPAN, TOKYO

中央公論美術出版　　東京都千代田区神田神保町 1-10-1-6F